文 物 生 活 系 列

U0042392

ART OF YIXING PURPLE CLAY WARES

宜興紫砂壺藝術

吳山▲著

繪圖／吳山．萬里進

藝術家 出版社

文物生活系列 2

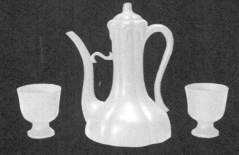

ART OF YIXING PURPLE CLAY WARES

文物生活系列

宜興紫砂壺藝術

吳山▲著　繪圖／吳山．萬里進

藝術家 出版社

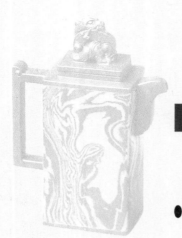

▌目錄

▋序

　　宜興紫砂，久負盛譽，它之所以能取得如此世所公認的藝術成就，除了歷代藝人的不斷創造和完善外，文人的參與也是重要因素之一。吳山先生就是這樣一位參與了當代宜興紫砂藝術的文人。

　　從五十年代起，吳山就與宜興紫砂結下了不解之緣。一九五九年布置北京人民大會堂，吳山爲人民大會堂定製了一批紫砂壺、盆，吳山就此與朱可心、顧景舟、蔣蓉、高海庚、徐漢棠、徐秀棠等紫砂名師，相交甚密。六十年代初，他與美術界前輩孫文林、朱士杰諸教授在南京藝術學院工藝美術專修科參加教學工作，爲宜興紫砂培養了一批技藝人材，如吳震、儲立之、蔣淦勤、范盤沖等，現都爲大師、名人、高級工藝美術師。吳山曾多次來宜興爲紫砂行業作藝術指導和講學，作過有關紫砂造型的學術報告，舉辦過紫砂造型與裝飾的培訓班。還參加了八、九十年代宜興陶瓷與紫砂的各種藝術評比。在與宜興紫砂四十餘年的交往中，吳山不僅了解、熟悉了紫砂的各種知識，而且從六、七十年代起，就多方收集紫砂各方面的資料，遍訪藝人、名師，予以整理、研究，經多年來默默地耕耘，終於編就了《宜興紫砂壺藝術》和《宜興紫砂詞典》等多部專著。

　　宜興紫砂壺美侖美奐，它之所以有別於其他中國陶瓷，成為一種獨具特色的藝術實用器皿，最主要的就是它那獨特的壺泥、壺形、壺飾和成型工藝。

　　《宜興紫砂壺藝術》一書，正從這幾個方面進行了闡述、簡練、概括，能使讀者較容易地領悟到紫砂壺真正的魅力所在。此外，書中還介紹了紫砂壺的鑒別和選壺、養壺等方面的知識，又可使讀者在享受壺藝文化氛圍的同時，增加具體的實用知識。

　　當然，在文字上論述紫砂壺，僅是理性的介紹，另外還需要讓讀者對紫砂壺有感性的認識。所以書中除〈論述篇〉外，還有〈圖版篇〉，數百幅器皿圖概括了宜興古今紫砂壺的主要器型種類和具有代表性的典型作品。尤其值得稱道的是多數是手工描繪的線描圖，描繪精確，突出原作精神，這是紫砂著作中十分少見的，亦為本書的一大藝術特色。

宜興紫砂壺藝術

　　宜興紫砂陶，亦稱「紫砂陶器」，簡稱「紫砂」。

　　宜興紫砂是我國最負盛譽的陶器種類之一。主要品種有各式茶具、酒具、餐具、文具、玩具、花盆和陳設品，其中以紫砂壺產量最多，製作最精，造型最豐富，最為著名，亦最受人們的喜愛。

　　宜興紫砂壺，古今文獻有多種稱謂：宜興茶壺、宜興壺、宜壺、宜興瓷壺、陽羨（宜興古稱）壺、鼎蜀（鼎山、蜀山，為宜興紫砂壺產地）壺、茗壺、砂壺、砂罍、注春、茗瓶、茗注、茶瓶、瓦壺、瓦注、泥壺、茶注、茶壺、紫甌、紫砂罐和紫砂茶壺，都是指宜興紫砂壺。

　　砂壺之功能。宜興紫砂壺功能獨特，為當今世界上最理想之注茶器皿。與瓷、玉、銀、銅、錫諸壺相比，都較優越，堪稱上乘佳器。它瀹茶不失原味，能充分發揮茶葉醇郁芳沁的物理作用，色、香、味皆蘊；夏季瀹茶，不易霉餿變質；耐熱性能良好，冬天沸水注入，無冷炸之虞；經文火炖燒，不炸不裂；傳熱緩慢，使用、提攜皆不燙手；壺經久用，空壺注入沸水，也具有清淡之茶香；愈用愈光潤美觀，胎質細膩柔滑，似少女之肌膚。明・周高起《陽羨茗壺系》：「近百年中，壺黜銀錫及閩豫瓷，而尙宜興陶，又近人遠過前人處也。」明・李漁：「茗注莫妙于砂，壺之精者，又莫過於陽羨。」「壺必言宜興陶，較茶（評茶）必用宜壺。」「壺以砂者為上，蓋既不奪香，又無熱湯氣，用以泡茶不失原味，色香味皆蘊。」

　　砂壺之美。艾煊《紫砂春秋・素面素心》：「紫砂壺的美，在於壺泥、壺色、壺形、壺款、壺章、題銘、繪畫、書法、雕塑、篆刻諸藝，共融於一壺。」而壺之銘刻，須做到「切茶、切水、切壺、切情」，方稱上乘之作。

圖一 羊角山紫砂古窯址

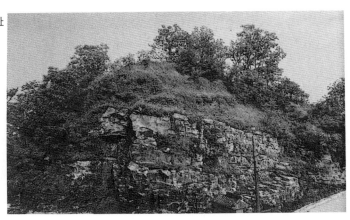

　　砂壺之珍。宜興砂壺，貴比金玉，古代文獻多有記述。明·周高起《陽羨茗壺系》：「至名手所作，一壺重不數兩，價重每一二十金，能使土與黃金爭價。」明·熊飛《以陳壺、徐壺烹洞山岕片歌》：「景陵銅鼎半百清，荊溪（宜興古稱）瓦注十千餘。」清·吳騫《桃溪客語》：「陽羨磁壺，自明季始盛，上者至與金玉等價。」日本明治·奧蘭田《茗壺圖錄》：「明製一壺值抵中人一家產。」又「貴重如珩璜」，「珍重比流黃」，「價凝璆琳。」八十年代初，台灣出現「等金換壺」趣事。前數年，紫砂工藝大師顧景舟一壺，在廈門拍賣，高達六十七萬元。

　　宜興紫砂壺，以其天賦的材質，獨具的功能，高超的技藝，精湛的造型，屢獲全國、國際金獎，名揚海內外。

一、砂壺歷史

1.宋代

　　宜興紫砂約創始於北宋時期。一九七六年宜興鼎蜀鎮羊角山發現紫砂古窯址（圖 1），下層出土大量紫砂殘器，主要為

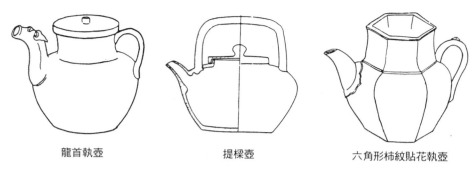

龍首執壺　　　　　　　　提樑壺　　　　　　　六角形柿紋貼花執壺

圖二　羊角山紫砂古窯址出土之紫砂壺復原圖

壺類，有高頸壺、矮頸壺和提樑壺，也有較精緻的六方長頸壺。壺嘴有素式和捏塑兩種，素式簡單，捏塑有龍頭形，形態各異。壺蓋有平蓋和罩形蓋兩種。壺把、壺嘴與壺身的鑲接，採用鉚接法。時代推定為北宋中期，主要燒造年代為南宋，下限可能至元代（圖2）。

2. 明代

　　宜興紫砂發展至明代，相傳在成化、弘治年間，金沙寺僧選練細泥，燒製成大圓形壺器。至正德、嘉靖時，傳供春已創製出「樹廮」、「龍蛋」、「印方」等多種壺式。成型工藝，採用手工捏塑，泥條盤築，泥片鑲接，木模和泥模鑲接等法。當時壺坯與缸類混燒，壺體常沾有釉淚，發生火庇、熔孔。嘉靖、萬曆間，董翰、趙梁、袁錫、時朋，製壺有「圓珠」、「蓮房」、「六瓣圓囊」和「八瓣扁菊」和「高把提樑」諸式。其時李茂林採用匣鉢套裝壺器入窯，使壺器不再沾染釉淚，色澤光潤。萬曆時期，時大彬、李仲芳、徐友泉等名師，創「漢方」、「梅花」、「八角」、「葵花」、「蕉葉」、「僧帽」、「誥寶」、「天鵝」、「合菊」、「竹節」諸壺式。萬曆、天啓間，景德鎮製瓷名工陳仲美，來宜興改業紫砂，運用瓷雕技藝，創製出「束竹紫圓」、「蟠桃壽星」、「龍戲海濤」等花貨壺式，時稱精品。其間壺器盛行銘刻、

署款。崇禎間，士人倡導淺嚐低斟，自斟自飲茶風，流行小壺，惠孟臣創小型水平壺，容水 60～80 毫升。

3. 清代

　　清初時期，陳鳴遠塑鏤兼長，善創新樣，所製「千載一時壺」、「歲寒三友壺」、「浴後妃子壺」、「梅椿壺」、「筍蛤水壺」、「東陵式壺」、「蠶桑壺」等，造型奇異，塑製精美，書刻健雅。期間盛行仿古銅器壺，有「小扁觶」、「小雲雷」、「提樑卣」和「分襠索耳」諸式，泥色有黃、白、紫砂、天青、烏黑、桃紅、沙白、栗色、朱砂等。乾隆時期，王南林、楊友蘭和陳漢文等，為宮廷製作精細壺器，用琺瑯彩、堆雕和泥繪裝飾，有的飾有乾隆詩句，華麗典雅，風格繁縟。此時壺器裝飾，集工藝技法大成，書法、圖畫、圖案、篆刻、浮雕、貼塑、鏤空、鑲嵌、彩釉、絞泥、摻砂、磨光，交替使用，因器而異，變化眾多。嘉慶年間，陳曼生創「十八壺式」，由名工楊彭年等製作，形制有「石瓢」、「半瓜」、「圓珠」、「合歡」、「合盤」、「井欄」、「傳爐」、「葫蘆」等式（附錄四：《曼生十八式壺》），世稱「曼生壺」。道光初年，出現砂胎錫壺，流、鋬採用白玉鑲製，別具一格。咸豐年間，文人酷愛砂壺題款，作饋贈親友或同僚禮品，壺器身價頗高，收藏者日眾。流行壺式有「魚化龍」、「漢扁」、「風卷葵」、「竹段」、「掇球」和「漢鐘」等。光緒年間，仿古之風盛行，創製新樣甚少。

4. 民國

　　民國初年，宜興紫砂壺生產，已形成練泥、製坏、刻字、焙燒、包裝等較細的專業分工，產品分粗貨、細貨、三檔貨三

類，每類分正、次兩級。民國四年（1915）「利永陶器公司」技師程壽珍製作的「掇球壺」、「仿古壺」，在美國舊金山「太平洋萬國巴拿馬博覽會」獲獎。在這一時期先後研製成低火釉古銅、天青、雨過天晴色釉料，製成墨綠色、紫檀色泥，創造了吹釉、掛釉、貼花、印花等加彩技法。採用寶砂磨光技法，使紫砂表面光滑如鏡，時稱「車光茶壺」，出口東南亞各國。民國十四年（1925）「復興窯」燒製「貢壺」，主要供應茶坊酒肆。民國十五年（1926）多式陶刻茶具，在美國費城「萬國博覽會」獲金獎。民國十九年（1930）宜興紫砂壺又在比利時「列日國際博覽會」獲銀獎，在美國芝加哥「世界工藝博覽會」獲優秀獎。

5. 當代

　　是宜興紫砂壺生產，從振興逐步走向繁榮的時期。裴石民創製的「松段茶具」，在「華東地區民間工藝美術品觀摩會」上，被評為「優秀獎」。1958 年先後創製有「牡丹壺」、「衛星壺」等，各類壺器運銷蘇聯和波蘭等五十多個國家。六十年代初，生產有「蛤蟆蓮蓬壺」、「荷葉壺」、「壽星壺」、「豐登壺」及各式「水平壺」，產品銷往日本和東南亞各國。1970 年「小型竹節壺」和「梨式茶具」，被大陸國務院定為國家禮品，饋贈日本首相田中角榮。1973 年高海庚設計的「集玉壺」和「扁竹提樑壺」，被列為高級工藝品。其後顧景舟所製的「漢雲壺」、「僧帽壺」、「提璧壺」，由輕工業部定為長期保留作品。徐漢棠、汪寅仙、呂堯臣等製作，鮑仲梅嵌銀絲的「碧波茶具」、「八方凌雲茶具」等，被北京故宮博物院收藏。1983 年宜興高級茶具，榮獲國家金獎。1984 年李昌鴻、沈蘧華製作、沈漢生

鐫刻的「竹簡壺」，獲德國「萊比錫春季博覽會」金獎。1986年劉建平、鮑志強合作的「富貴茶具」，獲輕工業部「陶瓷創作評比」一等獎。1987 年顧紹培創製的「高風亮節壺」，在香港「宜興陶瓷藝術展覽會」展出，被貼上二十多張求購單，後以 8‧88 萬港元售出。紫砂二廠生產的高級茶具，獲輕工業部「優秀新產品獎」，「一節竹段紫砂壺」，獲農牧漁業部「優質產品獎」。紫砂一廠通過技術改造，形成以手工成型為主的五大專業車間，創製紫砂新壺器數百個品種並先後獲獎，產品日新月異，一派繁盛景象。

二、砂壺材質

　　製作紫砂壺的泥料，有紫砂、紅泥和綠泥三種，統稱「紫砂泥」，別稱「五色土」、「富貴土」。明‧周高起《陽羨茗壺系》：「相傳壺土初出時，先有異僧經行村落，日呼曰：『賣富貴』！人群嗤之。僧曰：『貴不欲買，買富何如』？因引村叟指山中產土之穴去，及發之，果備五色土，爛若披錦。」紫砂泥是天然生成礦土，成礦年代，已有三億五千萬年。具有合理的化學組成、礦物組成和顆粒組成，使其具備生坯強度高、乾燥收縮小和可塑性能好等優點，為紫砂壺多樣的造型，提供了良好的條件。紫砂泥經燒成，形成了殘留石英、雲母殘骸、莫來石、赤鐵礦、雙重氣孔等物相。其結晶多而玻璃相少，使紫砂壺具有抗熱震性、透氣性、較高機械強度，賦予了紫砂壺優異的實用功能。紫砂泥含鐵量特高，一般在 8～10%之間，故燒後呈紅棕色～紫色不同色澤，因而有黯肝、凍梨、輕赭、鐵色等種種色調。

1.紫泥

　　古稱「天青泥」。爲製作紫砂茗壺最主要之原料。產於宜興鼎蜀鎮黃龍山，深藏於黃石岩中，夾於「甲泥」礦層①，故別稱「岩中岩」、「泥中泥」。原料外觀呈紫紅色、紫色，隱現淺綠色斑點，並有微細銀點閃礫。軟質緻密塊狀，斑狀結構。燒成後外觀呈紫色、紫棕色、紫黑色。由於礦眼不同，燒成溫度和氣氛等變化，製品能呈現深淺不同之紫紅色調。經綜合分析，紫泥的主要礦物成分，爲水雲母，並含有不等量的高嶺石、石英、雲母屑和鐵質等。紫泥具有天然化學組成、礦物組成和工藝性能，其單一泥料，通過加工練製，即能製成各種紫砂壺。這種天然的「泥坯」原料，在製陶業中是罕見的，是宜興得天獨厚的一種泥原料，僅此一地所獨有。

2.紅泥

　　亦稱「朱砂泥」、「朱泥」，古稱「石黃泥」。因其成陶後，色似朱砂，故名。產於宜興川埠趙莊村，礦層位於「嫩泥」和礦層底部，質堅如石。特點是含氧化鐵極高，礦源有限，且採掘困難。礦石外觀爲淺黃綠色緻密塊狀，是一種以粘土爲主要礦物成份的粉質粘土岩。其礦物組成經薄片光學鑒定爲：伊利石、高嶺石、氧化鐵、石英和白雲母。紅泥，具有合理的化學成份、礦物構成和工藝性能，經加工作「泥坯」，可單獨成陶。紅泥因燒成溫度偏低，故常用來製作小件器物和作爲「化妝土」②，供裝飾用。

3.綠泥

　　亦稱「本山綠泥」，古名「梨皮泥」。天然生成礦土，產於

宜興鼎蜀鎮黃龍山脈。因其含有綠色層狀，硅酸鹽礦石如伊利石、綠泥石，原礦呈淡綠色，燒成後呈米黃色，故名。綠泥的礦物組成爲水雲母、高嶺石、石英、白雲母以及少量鐵氧及有機質。綠泥，是紫泥層中之夾脂泥，故綠泥亦名「岩中岩」、「泥中泥」。綠泥礦藏數量不多，同時大件綠泥產品不易燒製，爲此僅製作小件產品，大多作爲「化妝土」，塗於紫泥坯件等表層，供裝飾之用。

三、砂壺造型

　　宜興紫砂壺的形制，歷經千年發展，千態萬狀，變化豐富，是歷代藝人師造化所得，是汲取姊妹藝術的特點，經長期艱苦的辛勞而創造。按其不同類型，大體可分爲圓器、方器、仿真器、筋紋器、提樑器和其他器六類。在紫砂發展的各個歷史時期，六類造型均有生產，歷代名師大匠，都擅長製作某類造型，而形成自己的特色。

1.圓器

　　宜興紫砂壺中以圓器造型最爲豐富，古有「圓不一相」之說。紫砂圓器壺類，主要以球體、半球體、圓柱體爲基本形，運用各種圓曲線、拋物線和曲線等組成，造型圓潤、飽滿。圓形壺中之「掇球壺」，壺身以三個圓球體堆疊構成，故名「掇球」。大圓爲壺身，中圓爲壺蓋，小圓爲壺鈕。壺之全身，無處不圓，每處皆渾，圓中寓節奏，圓中富變化，多樣統一，渾然天成，爲圓器壺類之典範佳作（圖 3）。扁圓器中之「虛扁壺」，壺身極扁，但扁而氣昂，口、蓋、嘴、鋬，無不協調諧

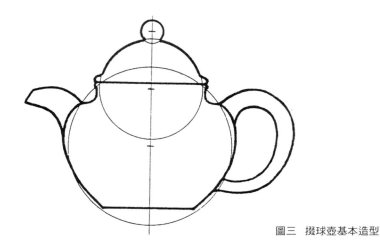

圖三　掇球壺基本造型

和，似天然生成於壺體（40頁）。以半圓組成之「半瓦當壺」，造型別緻，別具一格（107頁）。明、淸時期製作的一種「四系扁圓壺」，扁腹、小口、圈足，左右設四系，用以系繩，是一種提攜之酒壺，形制較奇特（110頁）。宜興紫砂圓壺類，多數素身，僅用幾根線作裝飾。一般以陶刻作飾，少數以塑作裝飾，通常都塑於鋬、流、足、蓋和鈕等部位，其中以鈕上塑飾最爲習見。圓器壺類造型，要求達到「圓、穩、勻、正」。圓，要求富變化，有感情，在肩、腹、足等過渡處，要見骨見肉，骨肉亭勻，整體達到「珠圓玉潤」的藝術效果；穩，指穩定，除顧及視覺效果安定外，更須注重實用之穩定；勻，指整體權衡比例，要求壺體與蓋、肩、腹、底、嘴、把、足，以及各部過渡處，比例勻稱，渾然一體；正，指製作嚴謹、規範、挺拔、端正（40-110頁）。

2.方器

　　爲宜興紫砂壺造型基本款式之一。紫砂方壺，變化眾多，古有「方非一式」之說。它主要以方形爲基本形，運用各種長短直線組成。如四方、六方、八方和長方等。其中以四方最多，

其次是六方、八方、長方。造型明快、工整、有力，具陽剛之氣。紫砂壺方器，講求「以方為主，方中寓曲，曲直相濟。」要求輪廓明確，運線平直，口蓋嚴密，氣勢貫通，力度透徹。方器壺具，口、蓋處理十分嚴格，無論任何方形，隨意調動壺蓋方向，均須與壺口嚴密吻合，處處貼切，絲絲合縫。傳統的「四方壺」、「六方壺」、「八方壺」、「漢方壺」和「僧帽壺」等，都為方器造型的典型作品（112-150頁）。

3. 仿真器

亦稱「花色器」、「塑器」，行話稱「花貨」，考古學界稱「象生器」。紫砂壺仿真器，取材於植物、動物、器物和人物，其中以植物、動物較多，其次是器物，人物較罕見。植物中有松、竹、梅、荷花、牡丹、菊花、石榴、海棠、桃子、葫蘆、南瓜、北瓜、西瓜、芒果、佛手、葡萄和荸薺等。動物中有龍、鳳、鳥、松鼠、獅、虎、象、雞、鴨、魚等。器物有秦鐘、漢鐘、宮燈、箸帽、石磨、井欄、舟船以及包袱等。人物有老翁、僧家等。仿真器中一部分為全部仿真，經藝術加工處理，運用捏塑、雕刻等技法，將壺體、嘴、把、蓋等，都製成仿真形，生動優美，具濃郁生活情趣。如「梅椿壺」、「松段壺」、「竹段壺」、「一梱竹」、「荷花壺」、「南瓜壺」、「宮燈壺」、「石磨壺」、「牡丹壺」、「荸薺壺」等。紫砂部分仿真器，指僅在壺體或嘴部、把部、蓋部、鈕部仿真，如「包袱壺」、「箸笠壺」、「龍柄風流壺」等。仿真器在造型上，注重象徵手法的運用，不但「肖形狀物」，更重「寄情寓意」。如以松為題，主要表達松的高潔、堅毅和蒼勁的性格；以竹為題，著重表現竹不屈不撓、堅韌挺拔、高風亮節的君子風範。歷史上聖思、陳鳴遠和朱可心等，

都是製作仿真器的名師,傳統的「樹癭壺」、「松椿壺」、「南瓜壺」等,都是仿真器中的代表作（ 152–204 頁 ）。

4.筋紋器

　　宜興紫砂壺造型基本款式之一。主要是仿照植物瓜果、花瓣的筋囊和紋理,經提煉加工組成。如瓜棱、條竹、菊花、玉蘭和水仙等。規則的紋理組織,一般在壺體上作若干等分直線,構成如瓜樣的筋紋,故名。造型齊整、秀美、明快,具有強烈的節奏韻律美。紫砂筋紋壺器,在明、清時製作已很精美,歷史上的時大彬、李仲芳、陳鳴遠、邵大亨等,都是製作筋紋器的高手,傳統的「圓條壺」、「合菱壺」、「半菊壺」等,都是筋紋壺器類的上乘之作（ 206–224 頁 ）。

5.提樑器

　　宜興紫砂壺造型基本款式之一。提樑為紫砂器傳統式樣,分素式和花式兩種,素式提樑通常用於光器,花式提樑常見用於仿真器（花器）。提樑之形制,相傳是從瓦炊、青銅壺提樑等造型借鑒而來。提樑本身的構成,一般分硬提、軟提兩類。硬提中又可細分為單式提樑、三叉提樑和絞式提樑三種。其中以硬提最為習見,軟提較少見。硬提樑簡稱「硬提」或「硬樑」。是在製坯時,壺體和提樑一次製作完成,焙燒後提樑位置、角度固定,不能作任何改動。硬提中的單式提,指僅為一根單提樑,多數為圓弧形,少數為方形。三叉形提樑,一般都是二叉在前,一叉在後。三叉提樑壺亦稱「東坡提樑壺」,民間傳說這種壺式,為北宋大文豪蘇東坡所創,故名。實則這種壺式,至清代才有,至前未見有三叉式茗壺。絞式提樑一般仿兩竹相

圖四　各種提樑款式

硬提樑

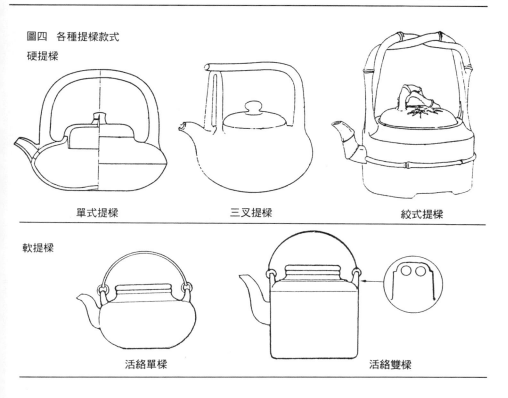

單式提樑　　　　　　三叉提樑　　　　　　絞式提樑

軟提樑

活絡單樑　　　　　　　　　　　活絡雙樑

絞或兩樹枝相絞構成，亦見有只絞兩頭，中間不絞，或僅絞中間，兩頭不絞，表現多樣。軟提樑亦名「活絡提樑」，簡稱「軟提」、「軟樑」。軟提樑在製坯時，只須在壺肩部製作一對系鈕，系上有小圓洞，焙燒後通常用金屬（銅絲、銀絲、不銹鋼）作提樑，亦有用細籐條或細竹根等作提樑的，作成半圓環狀，穿裝於系鈕洞內。提取時，將提樑扶直，不用時，提樑橫臥於壺之肩部。一般情況，用金屬絲作提樑，多爲雙樑，用籐條或竹根作提樑，多爲單樑（圖 4）。提樑壺由於壺體與提樑，虛實對比分明，造型優美，別具情趣。宜興紫砂壺，歷代藝人創製有很多提樑款式，變化十分豐富（ 226–270 頁）。

6.其他器

有組合茶具、雙連式壺、溫套壺、暖座壺、熏壺，以及外

銷壺等各種款式。組合茶具是壺與杯組合爲一體，常見一壺與四杯組合，一壺與兩杯組合，一壺一杯組合。構思奇特，組合巧妙。雙連式壺以兩壺體相連構成，中空。這種連體式器皿，我國新石器時代已有，以後歷代均有生產。溫套壺爲一種保暖壺，壺外設一套，壺座其中，具保溫作用，故名。暖座壺、連溫爐壺，壺下置有炭火，可使加溫。外銷壺爲適應外銷國風俗習尚需要生產，造型和裝飾，與傳統款式不同，具有異國情調（272-288 頁）。

四、成型工藝

　　宜興紫砂壺製作，主要採用拍打鑲接法成型工藝，這是一種獨特的陶器成型技法，是宜興歷代藝人根據紫砂泥料特殊分子結構，和各式產品造型要求所創造。這種成型技法，與我國及世界各地陶瓷成型方法都不同，是世界上唯一的一種陶瓷成型技法。這種拍打鑲接工藝，可使造型特別豐富，不論器形曲直高矮，均可隨意製作；同時還爲紫砂造型平面變化提供了良好條件。這就形成紫砂壺，結構嚴謹，口蓋緊密，線條清晰等特色。拍打鑲接成型工藝，基本都是手工成型。方法有兩種：打身筒成型法和鑲身筒成型法。前者製作圓形器，後者製作方形器。

1.打身筒成型法

　　亦稱「拍身筒成型法」，簡稱「拍打成型」。先將加工好的熟泥料，敲打成厚度一致的薄片，有泥條和泥片兩種。然後將泥條放在轉盤上，圍成圓筒形，泥條接口處須處理和潤，不露

1 打泥條

2 打泥片

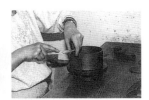
3 圍身筒

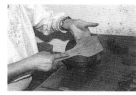
4 打下半身筒

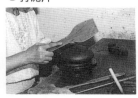
5 打上半身筒

圖五　打身筒成型法

　　痕跡。然後左手四指在圓筒內襯著，右手握薄木拍子，輕拍圓
筒上端，轉盤在旋轉，致使泥圓筒上口經不斷拍打，而逐漸內
斂，達到一定要求時，把規車（一種工具名）旋圓的泥片，用
脂泥③粘嵌於筒口內壁，後將泥圓筒翻過身來，接著拍打壺體
的上半部（一般先拍打壺體底部），待收至預定尺寸，用脂泥
將口片（俗稱「滿片」④）上好，口片粘好修理平整，一件圓
身筒壺的坯件就製作完成了（圖 5）

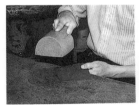
1 打泥片

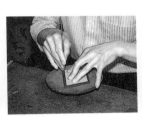
2 裁泥片

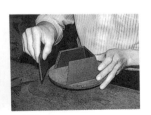
3 鑲身筒

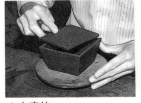
4 上底片

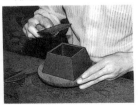
5 上滿片

圖六　鑲身筒成型法

2.鑲身筒成型法

　　簡稱「鑲身筒」。作法是先將泥條切成一個個方形泥塊，

再將方泥塊打成泥片，按方壺設計要求的尺寸，配製樣板，樣板一般用金屬片，如銅片、鋁片、鋅片、不銹鋼或塑膠片等。把樣板放於泥片上裁切，裁時須注意角度。泥片裁切好後，按壺體形制規格要求，用脂泥鑲接粘合起來，同時處處予以校正，直到完成爲止（圖6）。

3.蓋、鈕、嘴、把、足

紫砂壺的蓋、鈕、嘴、把、足，是紫砂壺成型的重要組成部分，它必須與壺體協調一致，才能達到良好的藝術效果。由於各式壺體形制的不同，宜興紫砂壺的蓋、鈕、嘴、把、足，亦造型多樣，變化豐富。

(1)壺蓋。爲便於覆封口部和保溫而設置。壺蓋由蓋鈕、蓋面、蓋口三部分組成。紫砂壺一般都不上釉，口蓋能與壺體合於一起燒成，可以達到成品口蓋直緊而通轉的要求。宜興紫砂壺蓋有三種形制：嵌蓋、克蓋、截蓋。

●嵌蓋。是壺蓋嵌納於壺口內的一種式樣。嵌蓋又分平嵌和虛嵌兩種：平嵌，蓋口與壺蓋成水平狀；虛嵌，蓋口與壺蓋成弧線狀或其它狀。嵌蓋在製作上，以嚴密、合縫、通轉、隙不容髮爲上品（圖7）。

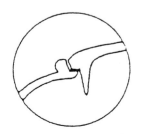
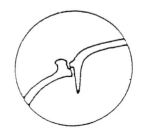

圖七　嵌蓋

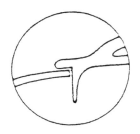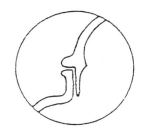

圖八　克蓋

●克蓋，亦稱「壓蓋」。是壺蓋克壓於壺口之上的一種式
　樣。處理手法有方、圓兩種。它須與壺身、壺口相和
　諧呼應。在設計製作時，壺蓋之直徑，應稍大於壺口
　面之外徑，行話稱「天壓地」。尤其是圓線之處理，蓋
　徑必須要大過壺口外徑，大小才相稱適宜和符合功能
　要求（圖8）。

●截蓋，是紫砂壺特有的一種壺蓋樣式，意即在壺身整
　體之上部，截取一段組成，故名「截蓋」。造型特點是：
　簡練、流暢、明快，整體感強。壺身與壺蓋，製作後
　必須大小一致，外廓線相互吻接，嚴絲合縫，形成一
　完整之形象（圖9）。

圖九　截蓋

　（2）壺鈕。亦稱「的子」。為使壺蓋揭取方便而設置。壺鈕
雖小，因它處於最顯眼之處，實有「畫龍點睛」之作用，為此
變化最為豐富：有圓鈕、環鈕、袱結鈕、菌鈕、橋鈕、竹段鈕、

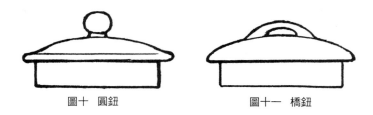

圖十　圓鈕　　　　　　　　　圖十一　橋鈕

梅椿鈕、虎鈕、獅鈕、魚鈕等數十種。形制較高的壺，常用圓
鈕，如「掇球壺」、「笑罌壺」；造型較扁的壺，通常用橋鈕，
如「線雲壺」、「漢君壺」等；花式壺，都採用花式鈕，如花鈕、
魚鈕和龍首鈕等。

● 圓鈕，有正圓和扁圓等多種。由特製的竹工具「點捻
子」⑤捻成。圓鈕適合各類圓器壺類或相應造型。為
紫砂壺最基本壺鈕款式之一（圖10）。

● 橋鈕，有圓橋鈕、方橋鈕、高橋鈕和矮橋鈕等多種式
樣。一般多用於形制較矮的壺上。橋鈕為傳統形式，
為壺鈕基本款式之一（圖11）。

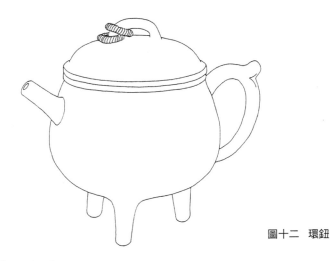

圖十二　環鈕

● 環鈕，鈕作環形，故名。有單環鈕、雙環鈕等多種形
制。為宜興紫砂壺傳統鈕式之一（圖12）。

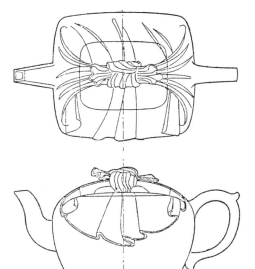

圖十三　袱結鈕

● 袱結鈕，鈕作包袱打結之狀，故名。宜興砂壺傳統鈕
式，明萬曆時已見有此式樣，以後歷代均有製作。一
般都用於包袱壺（亦稱「邱包壺」、「印袱壺」）。壺鈕、
壺蓋、壺體，形成一個整體包袱形，三者不可分割。
製作袱結鈕，技術難度較大，稍有差錯，袱褶就會不
齊，影響效果（圖13）。

● 花式鈕，鈕作花式，故名。有菊花鈕、梅椿鈕、竹根
鈕等。菊花鈕都應用於菊花壺；梅椿鈕都用於梅椿壺；
竹根鈕都用於竹段壺（圖14）。

● 龍首鈕，以龍首作鈕，故名。傳統鈕式，歷代名家邵
大亨、黃玉麟、俞國良和朱可心等均有製作。一般龍
首能活動，隨著茶壺倒茶，龍首會隨之伸出，能伸縮
吐注，別緻、生動、有趣（圖15）。

(3)壺嘴。為便於注水而設置。要求出水通暢，注茶時流
利而不涎水。主要有三點：1.壺嘴造型要適應水流曲線，嘴之

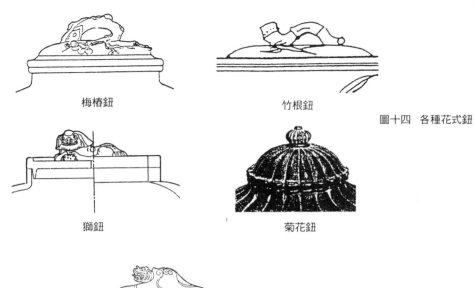

梅椿鈕

竹根鈕

圖十四　各種花式鈕

獅鈕

菊花鈕

圖十五　龍首鈕

長短、粗細、寬窄以及安裝位置，皆宜妥適；2.嘴內壁要光滑
暢通，嘴根部網眼要多、光潤、爽利；3.壺蓋通氣孔大小要適
宜，孔須內大外小，形似喇叭，不易被水氣堵塞，在注茶時使
空氣及時進入壺內。名師所作，能注水七寸不泛花，水流如銀
柱，直瀉杯底無聲響。壺嘴根部出水網眼，早期爲獨眼，清末
改爲網眼，一度作成半球體濾孔，現又改爲網眼。宜興紫砂壺
嘴，分一彎嘴、二彎嘴、三彎嘴、直嘴和流等幾種形式。

　　●一彎嘴，亦稱「一啄嘴」。造型稍帶弧度，微顯彎形，
　　　故名。因其似鳥啄之形，故當地藝人稱爲「一啄嘴」。
　　　一彎嘴出水流暢，應用較多。

　　●二彎嘴，以兩曲弧線構成，故名。二彎嘴之根，形體較
　　　大，出水通暢。

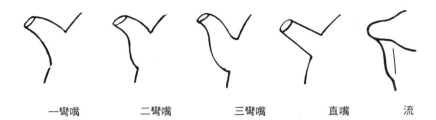

| 一彎嘴 | 二彎嘴 | 三彎嘴 | 直嘴 | 流 |

圖十六　各種壺嘴款鈕

●三彎嘴，以三曲圓弧線組成，故名。三彎嘴形體變化豐富，製作時難度大，較難掌握。三彎嘴主要應用於花式器、圓形器和筋紋器壺類。其形體變化，須與壺體形象協調，尤其是壺把造型，必須與之相呼應和諧，才能取得整體完美的藝術效果。

●直嘴，以直線構成，故名。一般有兩種：圓形和方形。圓形直嘴，大多應用於圓形壺類；方形直嘴，大多應用於方形壺類。亦見有圓中寓方和方中寓圓的。水平壺，一般都用直嘴，出水較暢。

●流，亦稱「鴨嘴」，因其形似鴨之嘴巴，故名。流，一般應用於茶器、奶杯和咖啡具等造型（圖 16）。

(4)壺把。爲便於握持而設置。一般都作成弧形，亦有圓柱形，條狀的稱「柄」。古代的青銅爵和瓷執壺，多弧形把，青銅盃多條形把。青銅爵的弧形把，習稱爲「鋬」。紫砂壺把，一般都置於壺身肩、腹部位，多呈弧形，少數方形。弧形把，都飾於圓形壺；方形把，都飾於方形壺。紫砂壺把，大致分兩種：端把和橫把。

●端把，使用方便，變化豐富。端把處於壺嘴相對稱的同一水平線上，地位較顯著。常見有素式和花式兩種：素式，指不施加任何裝飾；花式，指施有各種浮雕或刻劃等紋飾，如竹段把、梅椿把、龍首把、螭首把和

蓮梗把等。

●橫把，習稱「柄」。橫把與嘴成九十度角，處於橫面，
故名。一般都作成斜柄或直柄。橫把以圓筒形爲多。

(5)壺足。紫砂壺底足之設置，必須與壺體相適應，底足
形制的大小尺寸，直接影響砂壺造型及放置的安定。紫砂壺底
足的形制，分一捺底、加底和釘足三種。

一捺底，是紫砂造型的一種特有形制，因紫砂一般不上釉，
無燒成時粘鉢之慮。紫砂圓壺用一捺底處理，十分貼切，顯得
乾淨、利索、簡練、靈巧。

●加底，即挖足。它是在紫砂壺成型後，另加一道泥圈，
故名「加底」。

●釘足，在處理砂壺上小下大造型時，大多採用釘足，
可使形體不呆板，在穩重中透出秀氣。釘足，有高矮
、大小、粗細之分，須要求與整體統一調和，從生產
和使用考慮，一般不宜過高、過小和過細（圖17）。

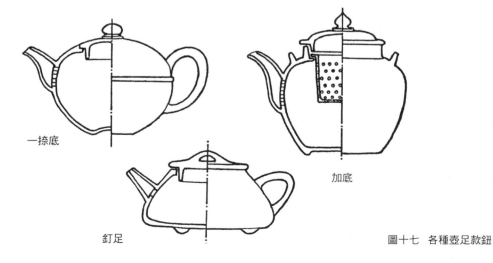

一捺底

加底

釘足

圖十七　各種壺足款鈕

五、裝飾技法

　　由於紫砂原料的獨特性能，紫砂壺主要採用胎裝飾。習見的有陶刻、印花、貼花、劃花、剔花、捏塑、透雕、絞胎和鑲嵌等十多種手法。目前以陶刻、捏塑、絞泥、嵌銀絲應用較多，其中尤以陶刻應用最多，最具特色。

1.陶刻

　　指在紫砂坯件上，用鋼刀雕刻之書畫。相傳是由藝人署名落款發展而來。明代萬曆時大彬等，都採用陶刻落款，以後逐漸發展為壺體的主要裝飾，並有著名篆刻、書畫家參與其事，如陳曼生、鄭板橋和吳昌碩等，形成一種寓造型、詩詞、書法、繪畫、金石於一體的紫砂獨特的裝飾風格。至清代晚期，已發展成為一道專業生產工序。紫砂陶刻，不擅表現畫面層次，講究構圖、形象、刀法的氣韻和力度。宜興紫砂陶刻，分「印刻」和「空刻」兩種。印刻，俗稱「刻底子」。指先畫底稿，再印於坯件，後用刀刻，故名。方法是：先在紫砂壺乾坯件上，用毛筆畫（寫）好墨稿，或將粉本（舊圖稿）刻於油印臘紙上，再用特製油墨印到壺坯上然後用刀依圖線雕刻。刻製時，以腕指用力，一般用「雙入正刀法」⑥刻製，行刀須注重表達畫之神韻，書法之氣勢，全憑刀法，刀路和功力體現。空刻，亦稱「空刀法」。指不用畫稿，隨手而刻，故名。刻製藝人須具備較高的繪畫、書法修養，純熟的陶刻技巧。以刀代筆，信手刻劃，一氣呵成，如鐫金石。紫砂壺刻製一般多用「單入側刀法」⑦和「雙入正刀法」。刻件形神兼備，引人入勝。

2.捏塑

在紫砂壺的成型工藝中，以捏塑手法，塑造、裝飾器形，運用較廣泛。一張圓泥片，用手指一折一疊捻捏，略加塑製修飾，就可形成一個荷葉小茶盤。用手指把濕泥捻成一顆顆小圓珠，然後把它粘接在濕壺體上，可組成一條串珠裝飾帶。在早期的紫砂成型中，是主要技法之一。相傳金沙寺僧，即以「捏築爲胎」（詳見明・周高起《陽羨茗壺系・創始》）。今天製作的「供春壺」、「牡丹壺」，都是以捏塑爲主成型，是在繼承這一優秀傳統基礎上的發展。

圖十八　絞泥天際壺
　　　　呂堯臣製

3.絞泥

亦稱「絞胎」、「攪胎」。是用兩種不同色澤泥料相絞和，形成的一種肌理效果。絞泥技法，唐代已達相當水準，這種技法可能是從漆器犀毗⑧技法移植而來。陝西乾縣唐代懿德太子李重潤墓，出土的絞泥武士騎馬陶俑，用白、褐兩色絞泥製作，十分精美，爲唐代絞泥代表作。宋以後較少見。紫砂絞泥作法，是用兩種或兩種以上，燒成溫度相同、而泥色相異的泥，相間絞和，按預定設計要求大小，切成泥片，粘貼於所製壺坯之上；或全壺應用絞泥成型。由於絞和手法不同，形成的花紋有：木理紋、水波紋、流雲紋、羽毛紋、禮花紋和雨花石紋等。絞泥，人工所爲，自然之趣，變幻莫測，逗人喜愛（圖 18）。

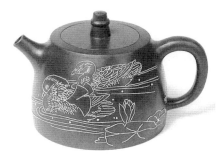

圖十九　嵌銀絲漢鐸壺　范建軍製

4. 嵌銀絲

　　銀絲鑲嵌，古代稱「金銀錯」、「錯金銀」。常見鑲嵌於青銅器，作法是用金銀或其他金屬絲、片、嵌入銅器表面，組成紋飾。約創始於春秋時期。中國歷史博物館藏「欒書缶」青銅器，爲春秋中葉晉屬公（公元前六世紀）權臣欒書，爲祭祀製造之器，缶上錯金銘文四十字，迄今仍金光閃閃，爲錯金之最早實例之一。紫砂壺嵌銀工藝，主要移植青銅器金銀錯技法，發展於六十年代，現漸趨成熟。以銀絲鑲嵌爲主，多以線表現，亦有線、面結合。設計新穎，配色和諧，別創一格，爲紫砂裝飾工藝增添了新彩（圖 19）。

5. 裝飾線型

　　指紫砂裝飾線式之造型。所呈形態，主要是在圓與方之間所產生的各種變異。是紫砂造型獨特的表現技法之一。通常紫砂壺口、肩、腹、蓋、嘴、把和底等各部位的形狀，以及輪廓線形的變化，有時在整體造型上，不能取得諧和統一效果，如恰當地運用裝飾線型，可使各部分之造型要素得到協調融洽，以加強突出形體的表現力。紫砂各部位斷面或圓或方，或方中寓圓，或圓中寓方變形時，輪廓的裝飾線型相應發生變態，在實體三維空間的各平面中，隨之出現凹凸、起伏等微妙變化，從而以豐富紫砂壺造型空間的層次感、體積感和造型美；陰陽凹凸，強弱起伏，可產生光應效能，從而使紫砂壺造型更加豐

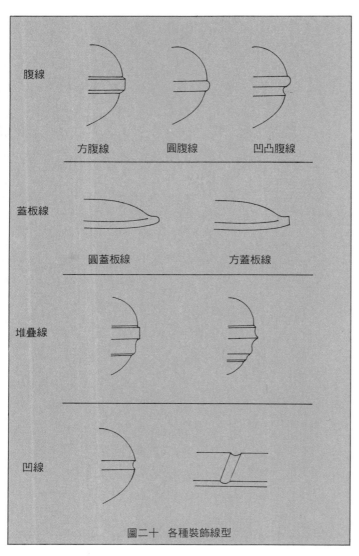

腹線

方腹線　　　圓腹線　　　凹凸腹線

蓋板線

圓蓋板線　　　　　方蓋板線

堆疊線

凹線

圖二十　各種裝飾線型

滿完美，藝術情趣更爲生動鮮明。宜興紫砂壺常用的裝飾線型有：口線、腹線、底線、蓋板線、堆迭線、陰線、陽線、皮帶線、筋囊線、文武線、子母線、偶角線、暗角線、側角線和竹爿渾線等（圖20）。

六、砂壺鑒別

　　紫砂壺的鑒別，須具備多方面的知識，要熟悉砂壺的歷史、材質、製作、燒成，從它的泥質、泥色、形制、工藝和款印等來進行判斷、分析、鑒定。一般可從紫砂的外表、顯色、款式、款識、出水孔五個方面進行鑒別。

1.外表鑒別

　　從紫砂壺外表以鑒別時代。紫砂泥料的不同製備，對紫砂外觀有明顯影響。紫砂泥的製備，基本分手工和機械兩種加工方法。1957 年以前一直為手工加工時期，1957 年以後，採用機械加工。應用手工製備的熟泥，經手工成型，燒成後由於泥團粗細懸殊，體積收縮不一，外表粗顆粒略有凸出，外觀呈梨皮狀。採用機製熟泥，手工成型和燒成條件均不變，而其外觀已失去梨皮狀藝術效果。一般時代愈早，泥料練製愈原始，泥團顆粒愈粗；時代愈晚，紫砂質地愈細。由此可知，從紫砂外表，可作為鑒別古代與現代作品的方法之一。

試樣時代	紫砂泥團粒最大尺寸	相應的中國篩號
宋代中期	0.7～0.5m/m	26～35 目
清代前期	0.5m/ m	35 目
清代中期	0.3m/m	55～60 目
現代手工製	0.3m/m	60 目
現代機製	0.15m/m	100～120 目

2.顯色鑒別

　　從紫砂色澤以鑒別時代。紫砂陶器的顯色，與燒成氣氛密切相關，各個時代燒成條件不同，紫砂顯色亦具明顯差異。葉

龍耕《紫砂陶的起源及生產工藝探討》:「對宋（北宋）代中期羊角山紫砂（早期窯址）器分析結果:Fe_2O_3（總）8.24%，FeO 5.44%，製品斷面呈黑色。近代紫砂分析結果：Fe_2O_3（總）9.95%，FeO 0.55%，製品斷面呈紫紅色。」

3. 款式鑒別

　　從紫砂款式，可作鑒別參考。如以松、竹、梅為題材的砂壺，在明時未見有此款式。「魚化龍壺」為清代嘉慶、道光間紫砂大師邵大亨所首創，大亨前不可能有這種款式。「曼生壺」壺式，相傳為陳曼生（1768-1822）所創，在清代嘉慶之前大多未見有此式樣。黃玉麟（約1842-1914）於中年後，祇製「仿古壺」、「掇球壺」、「漢扁壺」三種款式。

4. 款識鑒別

　　從紫砂款識作斷代參考。不同時代款識，具有不同的內容和特點。如明代萬曆時期，主要用歐體、楷書刻於壺底；明末清初之際，刻名與印章並用；清代康熙以後，刻字逐漸減少，壺底鈐印增多，亦有用印於壺蓋或壺把之下；清乾隆時期，多鈐印於壺底，取陳鳴遠法鈐一方一圓印章，章多木製，字體不清；清嘉慶、道光間，在「曼生壺」影響下，字銘增多，有的遍佈全器，壺蓋皆銘。字體以楷書為主，篆、隸、行、草兼有。印章多石章，也有玉、角等章，字跡較前清晰；清嘉慶、道光後，見有「回」紋、「工」字紋等花邊印。掌握這些特徵，對鑒定時代，識別真偽，有重要幫助。

5. 出水孔鑒別

從紫砂出水孔的製作，可作斷代、鑒定之參考。壺體通向
嘴管的出水孔，歷代有所不同。在十八世紀前，一般都作成獨
孔；至十九世紀初期，出現多孔形式；到近代，受日本陶藝影
響，才出現半球狀網眼罩形式的出水孔。

七、選壺、沏壺、養壺、洗壺

紫砂壺的選購、使用、保養、保潔，具有一定的知識和方
法，這些實用知識，是生活經驗的總結。瞭解這些知識，掌握
正確的方法，對豐富、提高茶藝和壺藝大有裨益。

1.選壺

選購紫砂茗壺，要掌握茗壺方面一定知識。紫砂壺有大有
小，式樣眾多，有圓壺、方壺、仿真壺、筋紋壺、提樑壺，有
素式、花式，有紅泥、紫泥、綠泥、黃泥，選購時要注意大小
適用，形制、色澤、鐫刻要符合年齡、身份。然後要五看：看
壺體泥色是否純正統一；看壺身棱角線條是否規整分明、勻挺；
看壺蓋通轉是否吻合；看是否有漏水滲水；看壺體有無碰損疤
痕。

2.沏壺

即沏茶。用沸水沏茶，按《茶疏》所說：握茶手中，俟湯
先入壺，隨手投茶入湯，以蓋覆定，數分鐘後，待茶葉沉底，
再行飲用，這使茶之香味，散發益顯。壺有高矮之分，高壺宜
沏紅茶，矮壺宜沏綠茶。高壺形體較高，口蓋較斂，適宜沏泡

紅茶。因紅茶在痂工焙製中，須經發酵，用高壺沏紅茶，經深
燜，使茶味、茶香和茶色，得到充分展開，更感蘊馥濃香。矮
壺形體較矮，口蓋稍敞，適宜沏泡綠茶。因綠茶在加工焙製時，
未經發酵，葉綠素未被破壞，沏泡時宜沖沏，不宜燜泡。使用
扁形矮壺泡綠茶，茶水傾出，碧澄、新鮮、清純，色、香、味
俱佳。

3. 養壺

　　以手撫摩紫砂茗壺，名曰：「養壺」。宜興當地習稱「盤壺」。
自古愛壺者，手不離壺，壺不釋手，撫摩寶愛，一日千遍。亦
有的用布擦壺，茗壺用沸水沏茶後，壺表有極細微茶汁滲出，
肉眼不能見，用濕布來回在壺身擦拭，日久，壺表細膩、瑩潤、
光滑、淨亮，手感舒適。明・周高起《陽羨茗壺系》：「壺經用
久，滌拭日加，自發暗然之光，入手可鑒。」俞彥《贈馮本卿
都護陶寶肖像歌》：「陳君雅欲甘茗戰，得此摩挲日千遍。」高
士奇《宜壺歌答陳其年檢討》：「土人取沙作茶器，大彬名與龔
春齊。…拂拭經時不擇手，童心愛玩乃孩提。」以手摩壺，宜
先上後下，或自左至右，力度以手有輕微感覺爲限。日久天長，
茗壺泥質日漸細膩，具織絹錦緞潤滑感。養壺次數，每泡茶前，
以手撫摩三至五遍，以獲心神寧靜，以求茶韻。

4. 洗壺

　　宜興紫砂壺，胎質氣孔結構較大，吸附性較強，泡茶不易
餿。據這一特徵，普通茶葉沏茶，宜用後即清洗。用高級名茶
入壺，可貯存壺內，待來日再潔淨清洗。在宜興當地，洗壺不
用手洗，其法爲：茶壺日久不用，生有異味，只用沸水沖泡，

再用冷水清過，異味即除。新購紫砂茗壺，未用前須在清水中浸泡三、四天，每天換水兩、三次，將鐵質除淨（紫砂茗壺，經一千多度高溫燒成，有少量鐵質滲出，殘留壺體表面，不清除乾淨，對人體有害，還會使茶水變味），然後再行使用。

●

　　宜興紫壺，圓不一相，方非一式。

　　宜興紫壺，發展千年，經萬千藝人的努力，款式創造，萬萬千千；卓越技藝，燦爛輝煌；風格獨特，獨樹一幟。

　　《宜興紫砂壺藝術》一書，雖精選歷代典型圖例近五百幅，整體已相當豐富，但與歷代藝人創作的實物相比，仍祇是一小部分。本書對宜興壺的研究，僅是拋磚引玉，提出一些問題，提供一些資料，但限於現實客觀因素影響，不當之處，實屬難免，希方家指正。

　　本書圖稿，按分類、時代編排，既可看清楚紫砂壺每一類自身發展的規律，又可顧及每一個時代的概貌。

　　在本書編撰過程中，曾得到蔣蓉、徐漢棠、徐秀棠、羅桂祥、汪寅仙、呂堯臣、何道洪、鮑志強、譚泉海、周桂珍、顧紹培、李昌鴻、沈蘧華、曹婉芬、吳震、謝曼倫、儲立之、張紅華、李碧芳、鮑仲梅、施秀春、潘持平、凌錫苟、何挺初、許成權、葛明仙、高麗君、咸仲英、陸巧英、高振宇、鮑庭博、姚治泉、高英姿、朱江龍、范建軍、鮑峰岩、李銘、徐萍、李群、褚婷圓、李霞、李霓、顧美群、吳芳娣等諸位先生的熱情支持與鼓勵，有的寄贈彩照，有的送來資料，有的協助攝影，值此成書之際，均表深切謝意。

注釋：

①甲泥是宜興陶土的主要礦藏。其泥塊堅似鐵甲，故名。紫泥僅賦存於宜興黃龍山甲泥礦層（I、II、III、IV號）的第三層中上部，僅占各類陶土儲量的 1.2%。甲泥與紫泥是同一層位，同一地質環境，同一條件下生成。這是它們的相似性。但它們的化學組成，礦物組成和顆粒組成不同。甲泥爲宜興日用陶器的主要原料，紫泥則用作紫砂陶器的生產。

②塗於陶胎表面的一層泥漿。亦稱「陶衣」、「裝飾土」、「護胎釉」。將磨細的陶土，用水調和成稀泥漿，塗在陶胎上，器物表面就呈現出一層薄薄的色漿，陶瓷術語稱「化妝土」。宜興紫砂，一般以紅泥和綠泥作爲化妝土，塗於紫泥表面，用作裝飾。

③紫砂成型中粘接用之濕泥。古稱「媒土」。含水量在 23%～25%左右。

④紫砂成型術語。指滿在砂壺身筒上口的一塊泥片。通常圓壺上圓滿片，方壺上方滿片。

⑤紫砂成型工具。製作壺蓋鈕的傳統作法，是運用「點捻子」捻出來的，速度快，形象規正。材質用細竹的半Ⅱ製作，主要利用小竹管之弧度，在圓柱形的泥段上，捻出球形壺鈕。點捻子的內部形狀，是依據蓋鈕的大小，圓曲進行銼製，結構分點鈕部分與點腳部分。長約 18 厘米左右，利於手握牽動。

⑥亦稱「雙入側刀法」。每刻一筆，施以兩刀，中間剩餘泥屑，用刀口刮平，使其凹面平光。刻字，要求劃平豎直，注意貫氣；刻畫，要求刀隨畫意，形神兼備。一般須注意行刀的浮沉利鈍、深淺寬窄與筆勢的氣脈暢通，以顯示跡外傳神的格調。

⑦亦稱「單入正刀法」。用刀側鋒鐫刻，刀桿略臥，與坯件約成 35°角，刀刃刀尖略向外傾，以斜鋒入坯體。普通坯件，都應用此刀法刻製。刻時，運刀如飛，線條自然雄勁，如篆刻之單刀直衝。

⑧亦稱「犀皮」。唐代已有生產，至宋更爲流行。犀毗漆器表面光滑，花紋由不同顏色的漆層構成，斑紋似片雲形的，謂片雲斑犀毗；似圓花形的，謂圓花斑犀毗；似松鱗形的，謂松麟斑犀毗。斑紋均天然流動，色澤燦爛，非常美觀。

圖版
圓 器

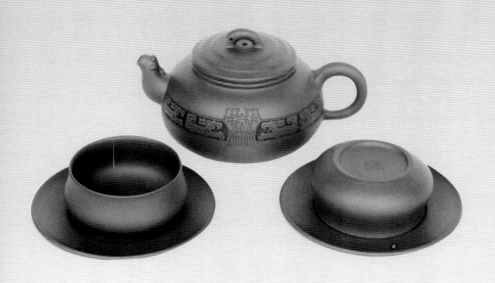

明　虛扁壺　許龍文製　日本奧蘭田藏

清　虛扁壺　高 7.7　寬 27.7 厘米

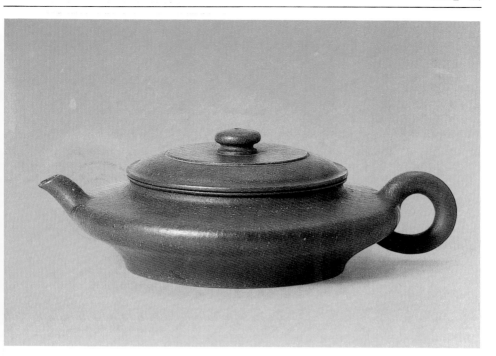

清　虛扁壺　陳鳴遠製　高 4.9 口徑 8.5 厘米

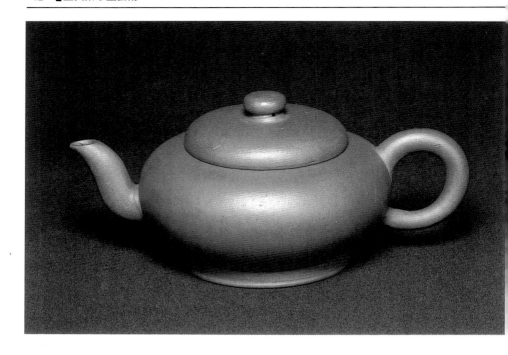

清　邵元祥紫砂壺　邵元祥製　高6.5　寬15公分

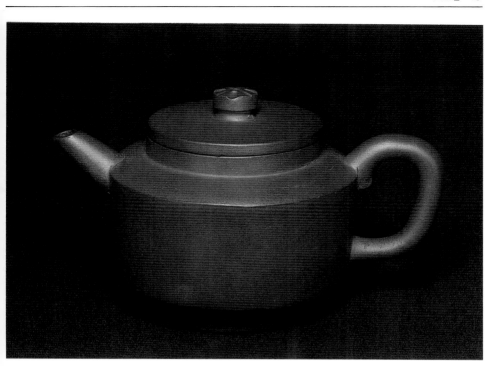

清　清德堂款紫砂壺　高8　寬13.5公分

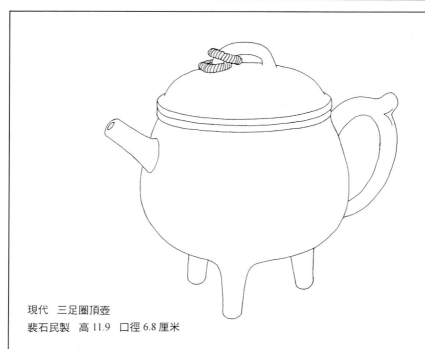

現代　三足圈頂壺
裴石民製　高 11.9　口徑 6.8 厘米

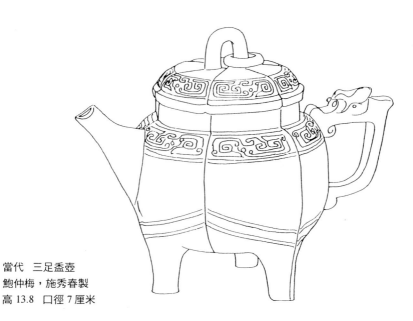

當代　三足盉壺
鮑仲梅，施秀春製
高 13.8　口徑 7 厘米

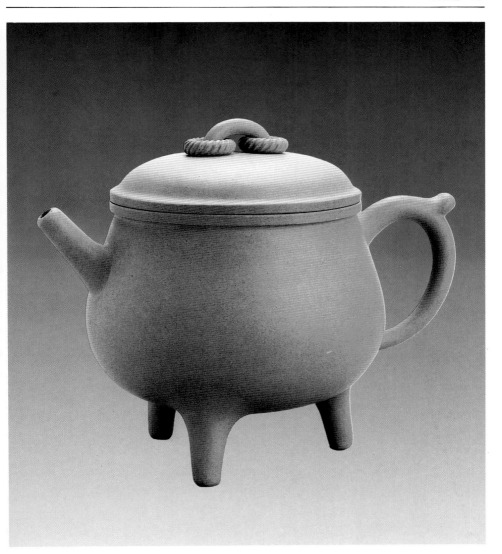

現代　仿古三足圓壺　裴石民製

當代　天際壺　呂堯臣製

當代　雨花石壺
蔣建明製，楊康樂書
高 8.6　寬 17.2 厘米

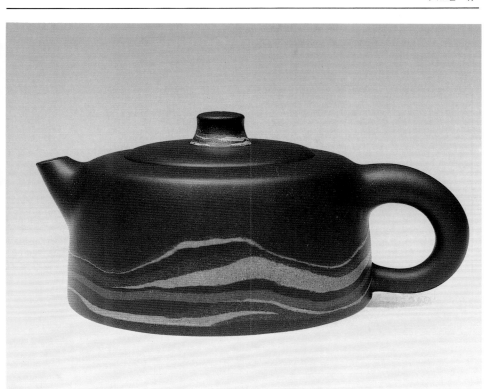

當代　天際壺　呂堯臣製

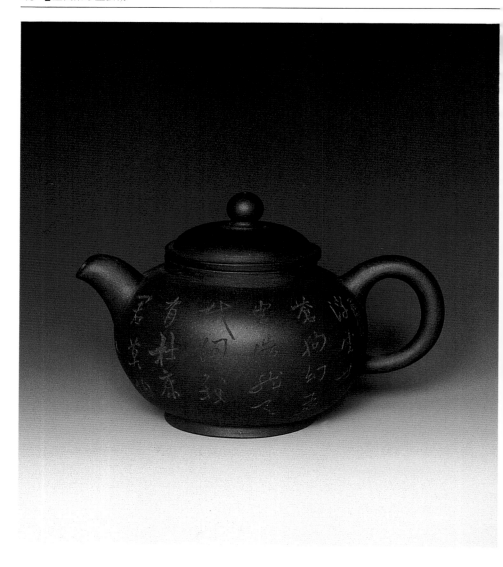

當代　圓珠壺　高英姿作

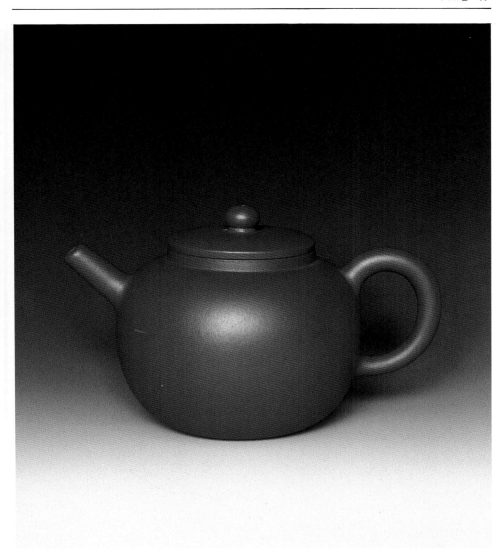

當代　朴圓壺　高振宇作

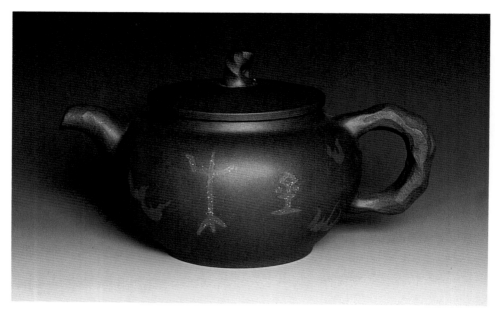

當代　五行壺　朱江龍作

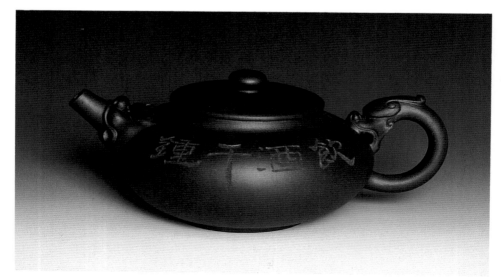

當代　茗泉壺　朱江龍作

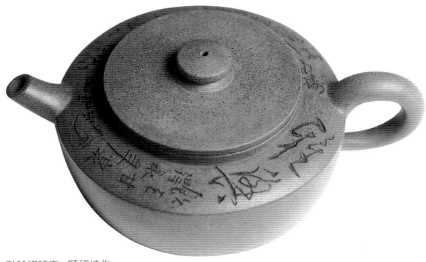

當代　臥輪禪師壺　顧紹培作

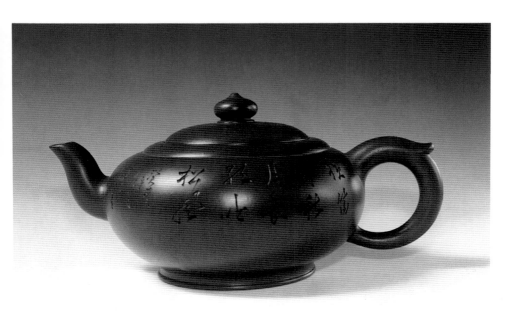

當代　寶頂圓壺　張紅華作

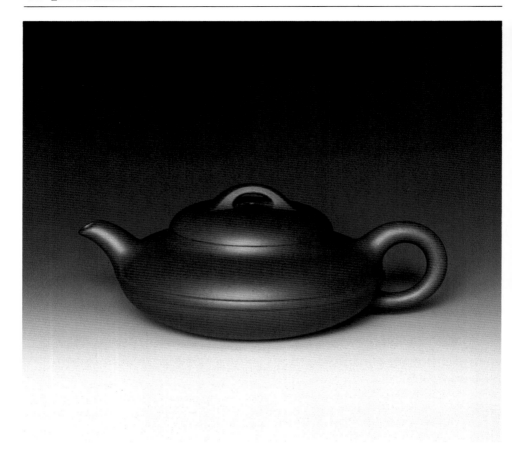

當代　線圓壺　周桂珍作

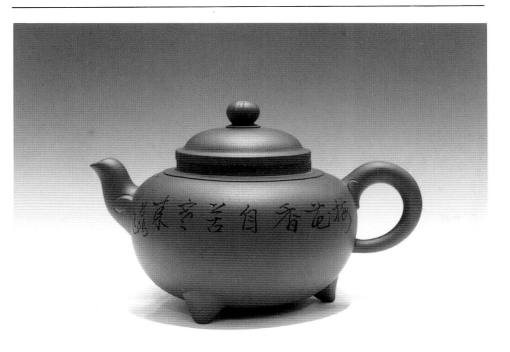

當代　如意三足圓壺　李霞作

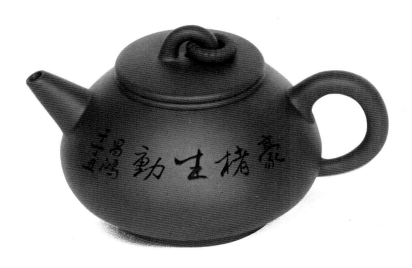

當代　韵石壺　李霓作

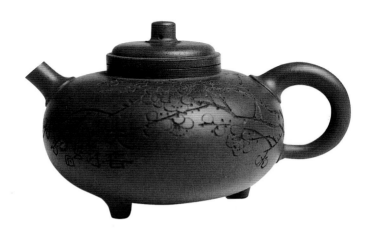

當代　逸泉圓壺　顧紹培作

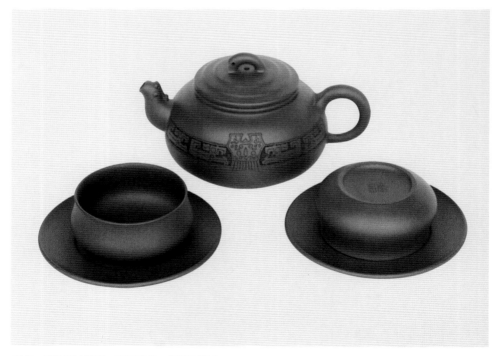

當代　龍的傳人茶具　李群設計　褚婷圓製作

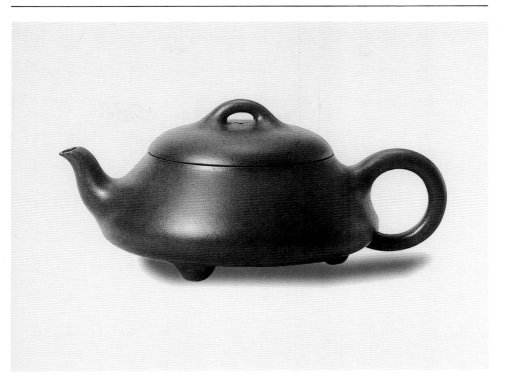

當代　矮石瓢壺　徐漢棠作

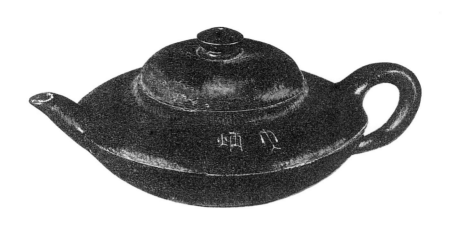

清　漢扁壺　大炳製
高 7.4　口徑 7.8 厘米

清　石瓢壺

當代　西施乳壺　陳國良製
高 8　寬 15.2 厘米

清　井欄壺　楊彭年製
高 8.4　寬 13.5 厘米

清　石瓢壺　高 7.6　寬 12.6 厘米

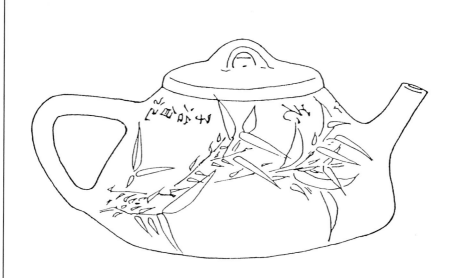

清　石瓢壺　楊彭年製，瞿子冶款
高 8.8　口徑 6.8 厘米
上海唐雲藏

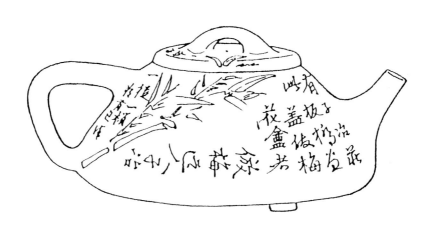

清　石瓢壺　楊彭年製，瞿子冶銘　高 6.6　口徑 6.5 厘米　上海博物館藏

當代 石瓢壺 陳國良製
高 7.6 寬 14.8 厘米

近代 石瓢壺 范莊農家製，跂陶刻

清　一粒珠壺　楊彭年製，陳曼生銘　日本內田寒泉藏

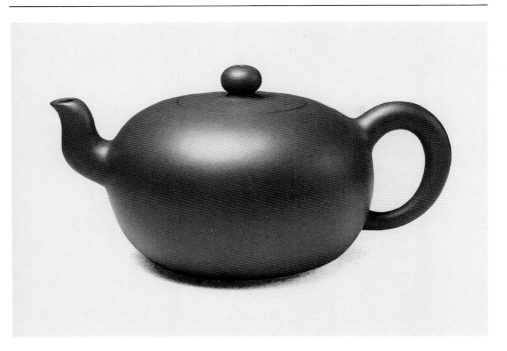

當代　一粒珠壺　蔣藝華製

明　圓珠壺　邵文銀（亨裕）製
高 9.6　寬 8.9 厘米

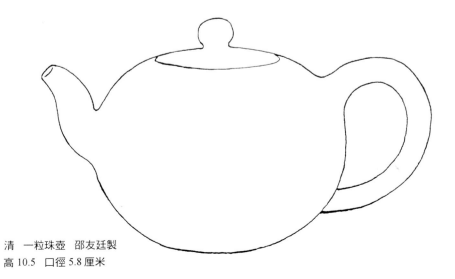

清　一粒珠壺　邵友廷製
高 10.5　口徑 5.8 厘米

明　虎錞壺　徐友泉製　高 7.8　寬 8.4 厘米　香港茶具文物館藏

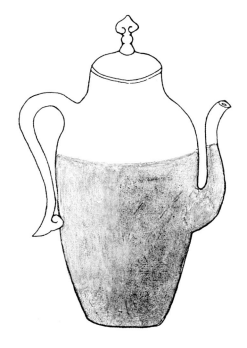

明　供春變色壺

砂壺考云：「項氏歷代名瓷圖譜紀龔春褐
色壺云：宜興一窯出自本朝武廟之世有名
工龔春者宜興人以斮砂製器，專供茗事，
往往有窯變者如此壺，本褐色貯茗之後則
通身變成碧色，酌一分則一分還成褐色，
若斟完則通身復回褐色奕…」

項氏此說，不科學，前已有人指出。

現將壺式刊出，供識者評說。

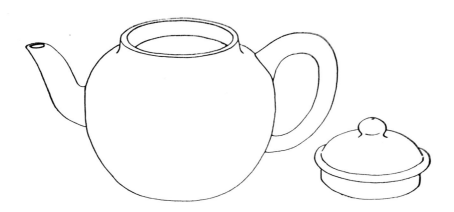

清 紫砂圓壺 邵正來製 高 10.2 厘米

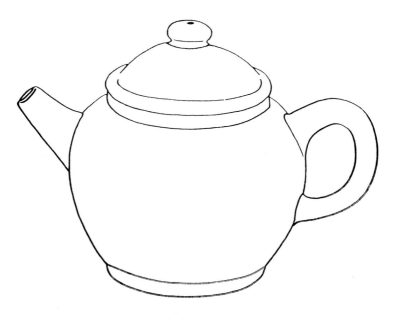

近代 小圓壺 高 7 厘米

清　紫砂圓壺　邵旭茂製

清　紫砂大圓壺　邵元祥製　高 21.7　口徑 12.6 厘米

近代　掇球壺　高 15　寬 13.8 厘米

清　紫砂圓壺　謙六製

清　直腹圓壺　邵元發製

清　小撥球壺

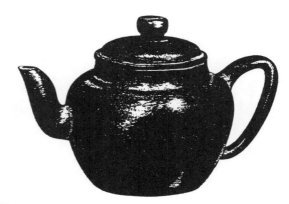

清　紫砂圓壺　邵元祥製

清　紫砂圓壺　日本林半雨藏

近代　扁圓壺　邵光裕製

清　紫砂圓壺　日本林梅仙藏

清　紫砂圓壺　日本松井釣古藏

明　紫砂圓壺　日本奧蘭田藏

清　紫砂圓壺　陳鳴遠製　日本樋口趨古藏

現代　倒把圓壺

清　倒把圓壺　日本太田蘭畹藏

近代　扁鼓壺　程壽珍製
高 5.5　口徑 7.4 厘米
南京博物院藏

清　扁鼓壺　款東溪
高 7.3 厘米　南京博物館藏

近代　漢君壺　邵陸大製
高 8.1　口徑 6.6 厘米

清　紫砂扁圓壺
日本北川雲沼藏

清　端方白泥扁圓壺

清　扁圓壺　邵大亨製
高 7.2　寬 13.5 厘米

清　扁圓壺　余生製
東溪銘　高 8.5 厘米

清　半瓜圓壺　楊彭年製，陳曼生銘　底鈐「阿曼陀室」章

當代　玉趣圓壺　曹亞麟，曹燕萍製

高 9.8　口徑 6.9 厘米

當代　雅集壺　吳亞亦製

清　朱泥圓壺　邵景南製

明　扁圓壺　惠孟臣製

清　小圓壺　惠逸公製

明　扁圓壺　邵文銀（亨裕）製
碧山壺館藏

近代　盂罩式圓壺

明　水平圓壺　惠孟臣製

明　朱泥圓壺　惠孟臣製

清　扁圓壺　惠逸公製

當代　澄懷三足圓壺　陳國良製　高 8　寬 12.5 厘米

明　梨皮泥一粒珠壺　李仲芳製　日本內田寒泉藏

近代　甘泉呈祥圓壺　蔣禎祥製
高 10.5 厘米

清　柱礎圓壺　邵二泉製

清　鼓腹壺　邵友蘭製，竹坪刻
高 12.4　寬 11.1 厘米

清　泥繪人物庭園直壁圓壺　高 12.6　寬 10 厘米

清　小圓式壺　日本奧蘭田藏

清　吉祥洗扁圓壺

清　粉彩菊花鼓腹圓壺

近代　核桃壺　汪寶根製　高 11　口徑 7.8 厘米

清　腰線竹節圓壺　邵維新製
高 13.8　口徑 9.6 厘米

清　瓢壺　東石製，任伯年書　高 9.9　口徑 8 厘米

清　刻人物鼓腹壺
支泉製，東溪生書刻
高 9.5　口徑 8.7 厘米
香港中文大學文物館藏

清　刻人物圓壺　楊彭年製

清　壽桃壺　黃玉麟製

當代　刻花圓壺　房玉蘭製　高 7.8　口徑 5.8 厘米

清　扁圓水平壺　日本小林寒松藏

清　紫砂圓壺　日本青木碧藏

當代　黑虎壺　潘持平製
高 8.7　寬 16.8 厘米

近代　臥牛扁圓壺　寶珍製　高 9.5 厘米

明　金錢如意圓壺　陳用卿製
高 28.6　寬 22 厘米

當代　扁圓壺　高湘君製　高 8.4　寬 14.3 厘米

當代　扁圓壺
高逢春製，亞明書
高 6　寬 17 厘米

當代　丹青圓壺　毛國強製，魏紫熙書　高 13.3　寬 13 厘米

清　鼓腹圓壺
日本內田寒泉藏

清　長圓壺　方拙製

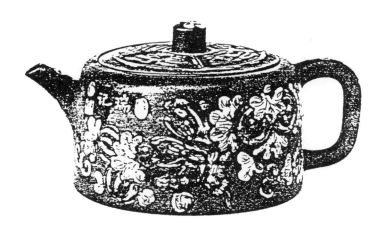

清　加彩延年益壽扁圓壺
蔡少峰製

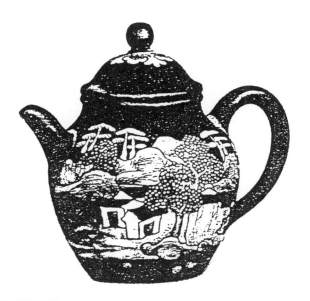

清　粉彩山水圓壺　邵春元製

清　高圓壺　日本奧蘭田藏

現代　高蓋圈壺　高 14.5　口徑 6.3 厘米

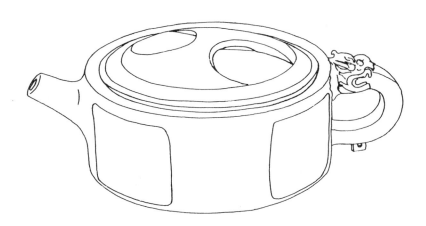

近代　龍頭玉環壺　馮桂林製
高 6.2　口徑 9.2 厘米

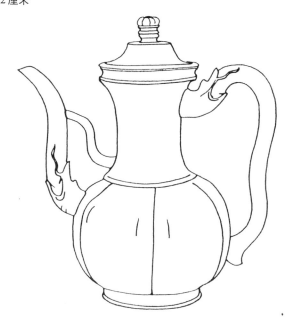

清　魚龍高腰酒壺　高 23.7　寬 13.5 厘米　香港茶具文物館藏

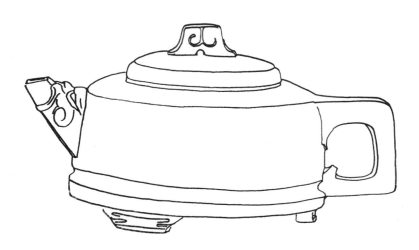

當代　獸面扁圓壺　強德俊製

高 7.5　口徑 6.2 厘米

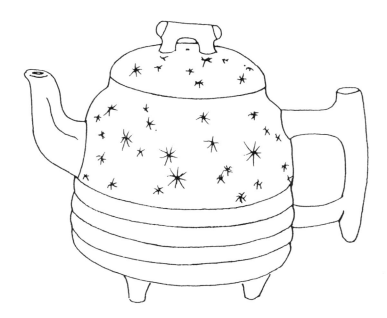

當代　雪花圓壺　徐雪娟製　高 12.2　口徑 6.6 厘米

近代　折腰圓壺　范勤芬製

高 11.5　口徑 3.5 厘米

當代　汲古三足圓壺　徐維明製　高 8.6　口徑 4.6 厘米

清　粉彩圓壺　鄧奎製
高 11 厘米

當代　半瓦當刻花壺　高 9.5 厘米

近代　鐘形壺　陳鼎和製

高 9.4　寬 9.6 厘米

清　紫砂圓壺

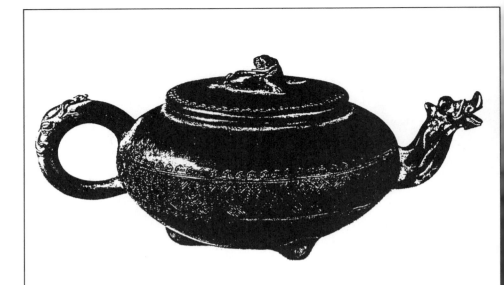

清　蟠龍雲雷紋圓壺
陳綬馥製　高 9.5 厘米

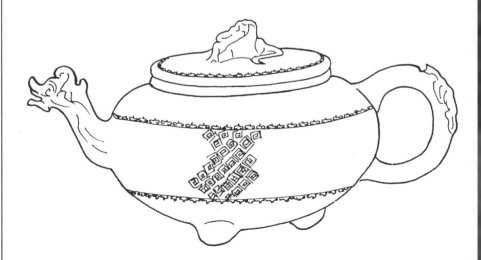

清　蟠龍雲雷紋圓壺　邵赦大製

當代　三足冪龍壺　李昌鴻，沈遽華製

高 10.4　口徑 6.2 厘米

清　蟠螭雲雷紋圓壺

當代　太極魚壺　陳國良製
高 8.5　寬 10.7 厘米

當代　林首壺　劉建平製，啟功書　高 12.9　寬 18.4 厘米

當代 夜知己半圓壺 葛陶中製

高 7 口徑 7 厘米

清 博浪椎圓壺 韻石製，赧翁銘 高 8.5 口徑 4.6 厘米

當代　玉乳金丹壺
惲益萍製，尉天池書
高 28.5　寬 43 厘米

當代　芍家壺　高 11　口徑 6.2 厘米

當代　半瓦當壺
陳國良製，孫君良畫
高 7.8　寬 16 厘米

當代　半瓦當壺　程輝製　高 8　寬 15.5 厘米

清　直壁圓壺

清　半瓦當壺

清　圓扁壺

近代　扁圓壺　師蠡閣製

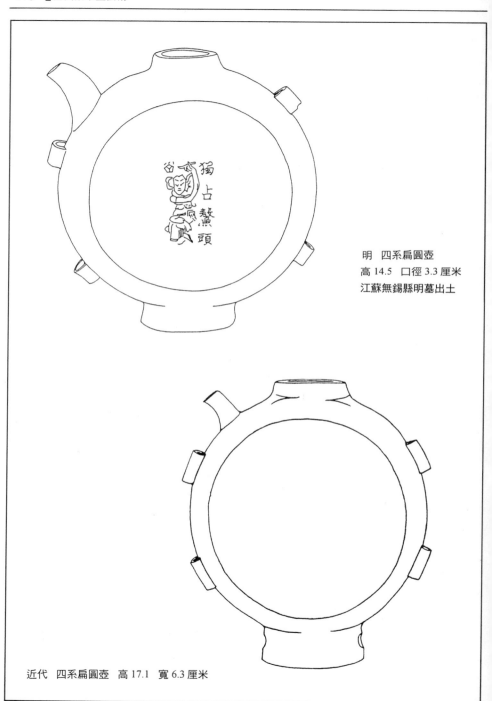

明　四系扁圓壺
高 14.5　口徑 3.3 厘米
江蘇無錫縣明墓出土

近代　四系扁圓壺　高 17.1　寬 6.3 厘米

方　器

明　磚方壺　許龍文製

清　如意方壺　國瑞製

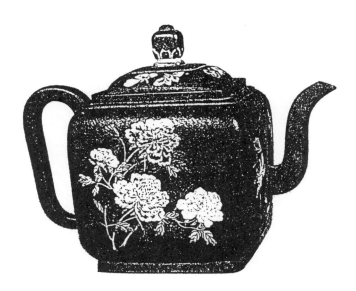

清　琺瑯彩方壺　台北故宮博物院藏

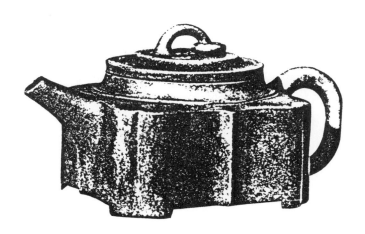

清　八方壺　楊彭年製　披雲樓藏

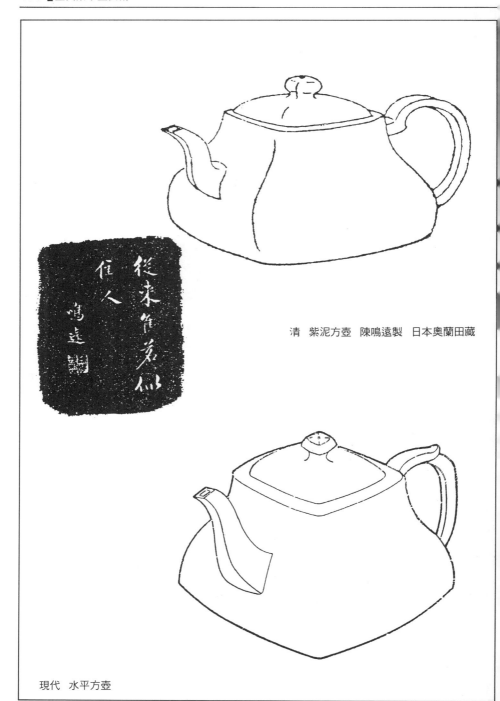

清 紫泥方壺 陳鳴遠製 日本奧蘭田藏

現代 水平方壺

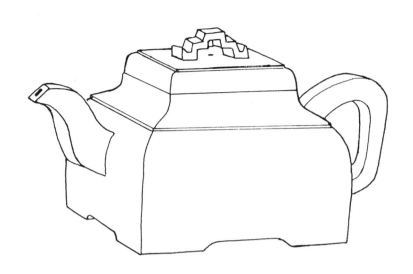

清 橋紐四方壺 陳鳴遠製
高 9.7 口徑 6 厘米

明 圓角方壺 陳信卿製 高 10.5 口徑 5 厘米

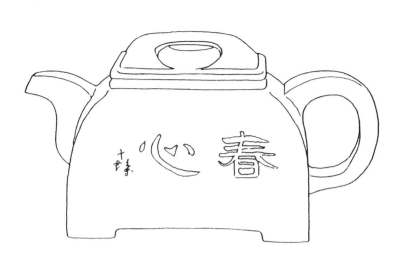

當代　春心方壺　陳國良製

程十髮書　高 7.5　寬 14 厘米

近代　黃泥方壺　吳芝萊製　高 9 厘米

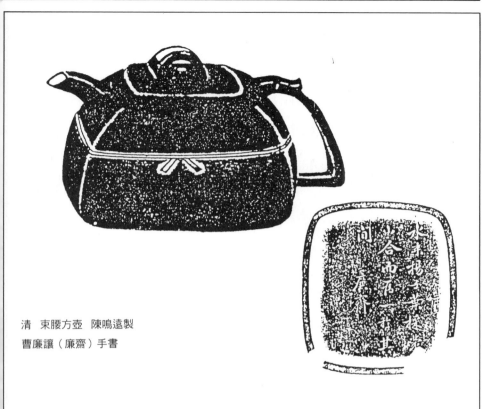

清　束腰方壺　陳鳴遠製
曹廉讓（廉齋）手書

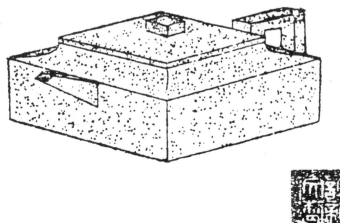

明　磚方壺　許龍文製

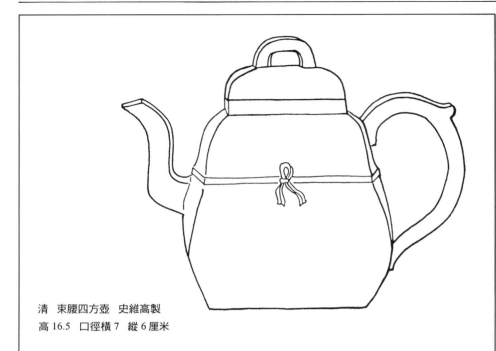

清　束腰四方壺　史維高製
高 16.5　口徑橫 7　縱 6 厘米

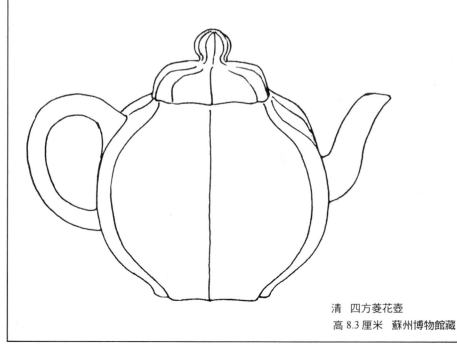

清　四方菱花壺
高 8.3 厘米　蘇州博物館藏

當代　宇龍方壺　李昌鴻，沈蘧華製

高 8.2　口徑 4.5 厘米

當代　束腰方壺　丁亞平製

當代 瓦當方壺 曹亞麟，曹燕萍製，尉天池書 高 7.4 寬 16.5 厘米

當代 伏虎方壺 高海庚製
高 8 厘米 宜興紫砂工藝廠藏

當代 豹方壺 顧紹培製 高 6.6 口徑橫 6.1 縱 4 厘米

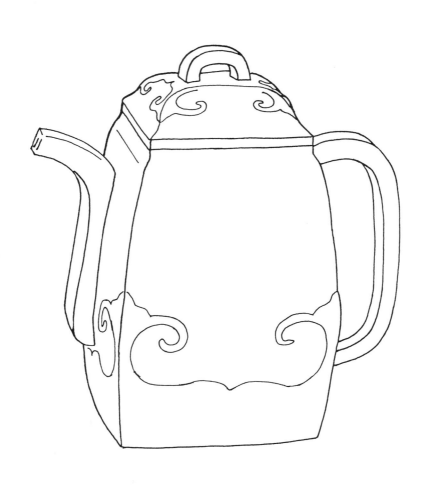

清　如意紋漢方壺　華鳳翔製　高 22.7　口徑 9.7 厘米　香港中文大學文物館藏

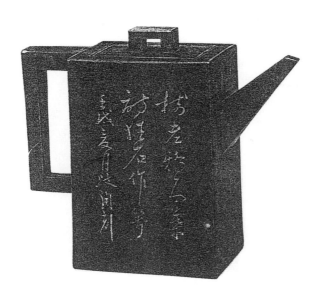

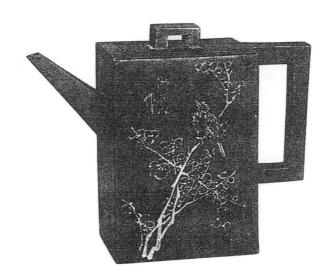

近代　磚方壺　胡耀庭製，漱石氏畫，跂陶刻　高 15.5　寬 17.1 厘米

清　高方壺　華鳳翔製　碧山壺館藏

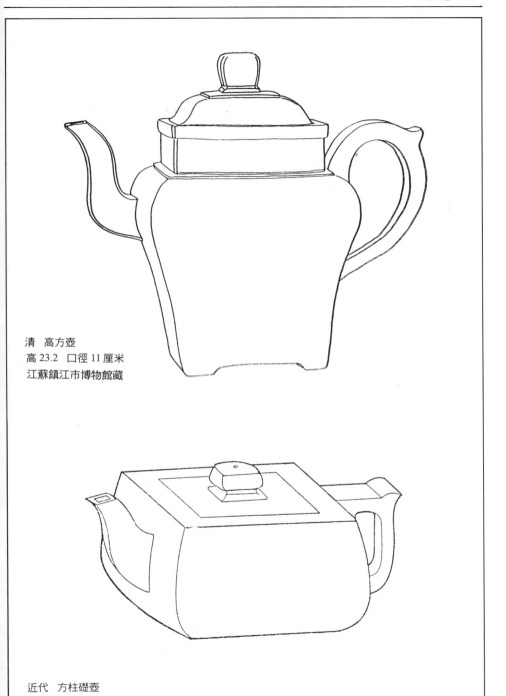

清　高方壺
高 23.2　口徑 11 厘米
江蘇鎮江市博物館藏

近代　方柱礎壺

明　長方扁壺　陳辰（共之）製

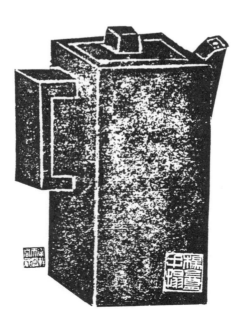

明　磚方壺　沈子澈製

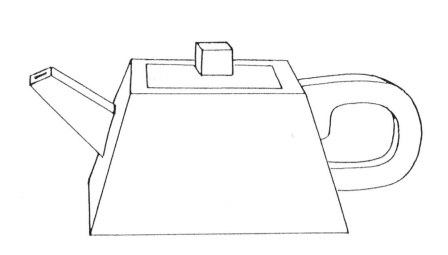

明 方升壺 徐令音製

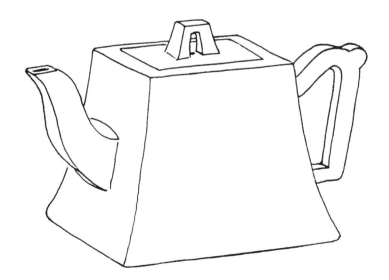

當代 方升水平壺 顧景舟製
高 5.2 口徑橫 2.7 縱 2.3 厘米

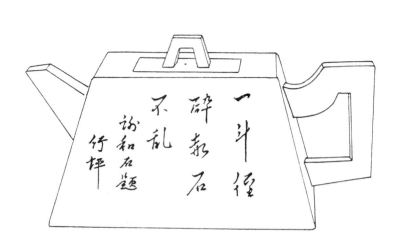

清　方斗壺　申錫製，竹坪刻
高 7.1　寬 10.3 厘米

清　升方壺

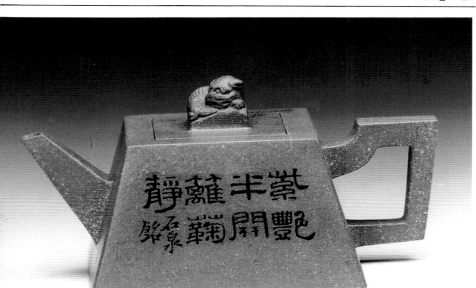

當代　獅鈕升方壺　潘持平作

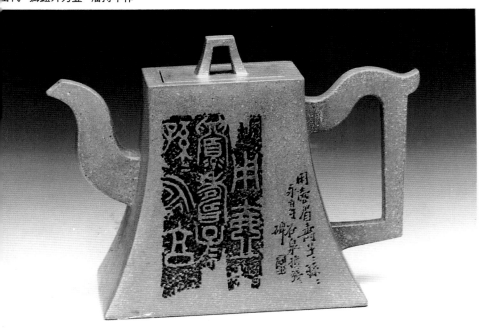

當代　方鐘壺　潘持平作

近代　高方鐘壺

當代　金方壺　高 8.3　口徑 4.9 厘米

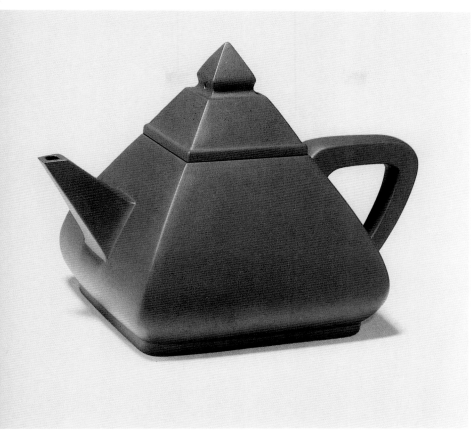

當代　金方壺　潘持平製　高 12　寬 16.5 厘米

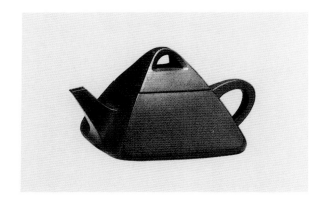

當代　金方壺　許成權作

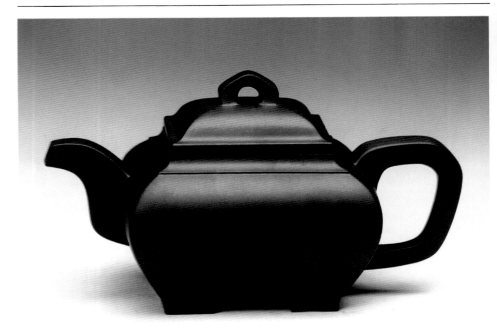

當代　華寶方壺　潘持平作

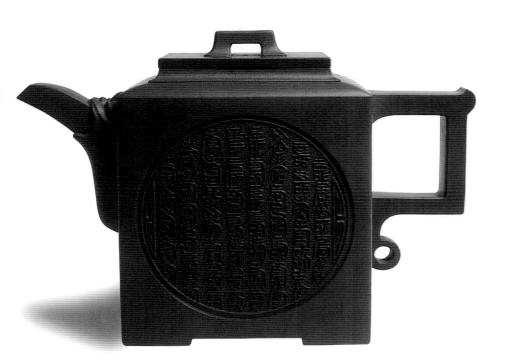

當代　天地方圓壺　顧紹培作

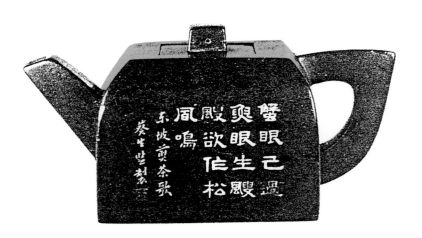

清　方壺　葵生監製

明　扁方壺　沈子澈製

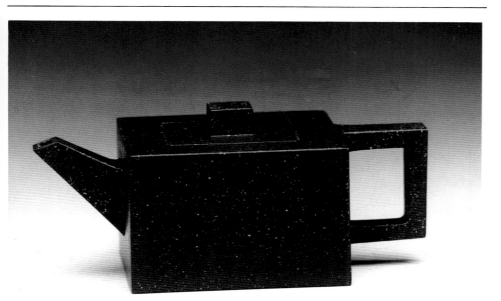

當代　紅印方壺　潘持平作

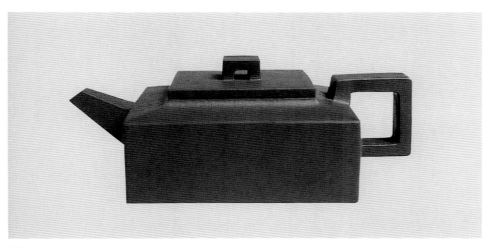

當代　方山逸士壺　顧紹培作

現代　委角方壺

高 8.1　寬 12 厘米

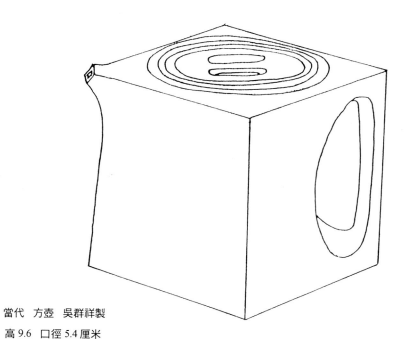

當代　方壺　吳群祥製

高 9.6　口徑 5.4 厘米

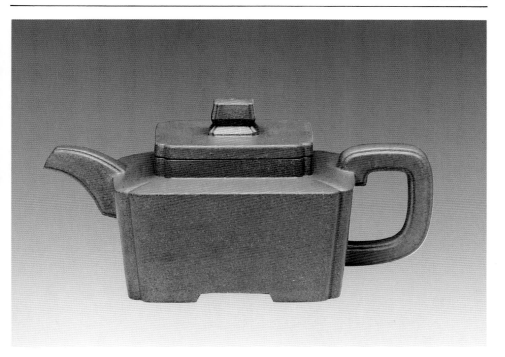

當代　委角方壺　潘持平作

當代　蟠螭方壺　儲立之製

高 12　口徑 6.9 厘米

當代　青獅方壺　潘持平製　高 7.8　口徑 7.2　縱 5.2 厘米

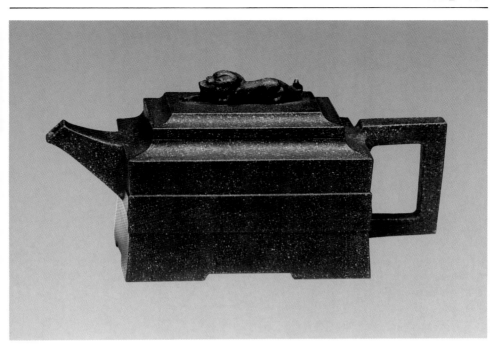

當代　青獅方壺　潘持平作

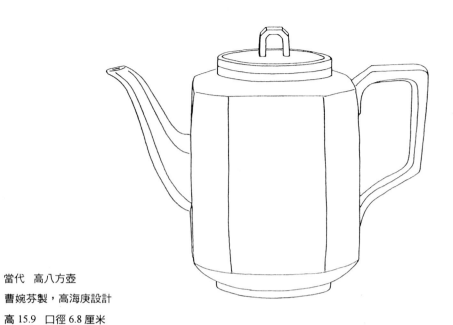

當代　高八方壺
曹婉芬製，高海庚設計
高 15.9　口徑 6.8 厘米

近代　高方鐘壺

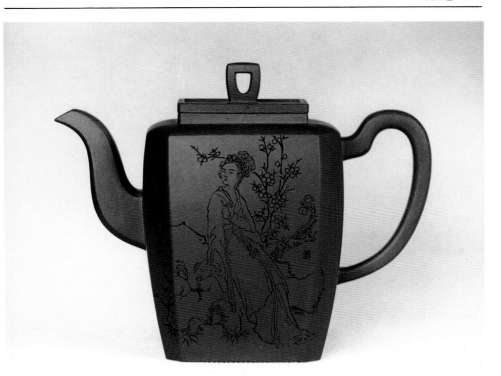

當代 高八方壺 李昌鴻作

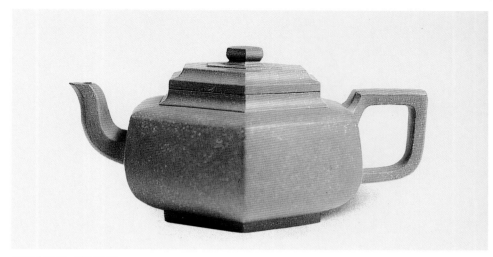

雪華六方壺　顧紹培作

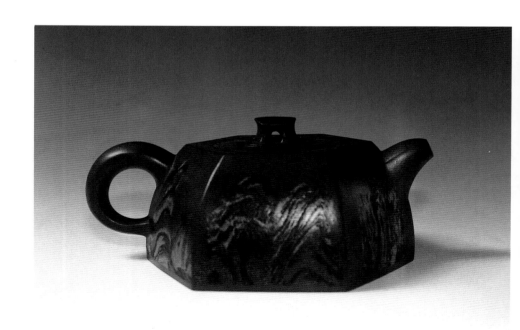

當代　山外有山六方壺　鮑峰岩作

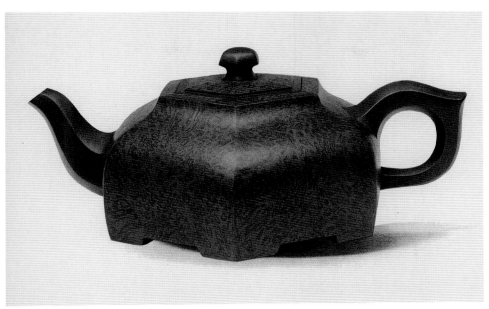

犀皮六棱壺　鮑廷博製

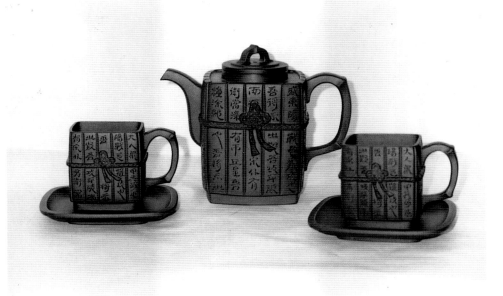

當代　竹簡茶具　李昌鴻設計　沈蓬華製作

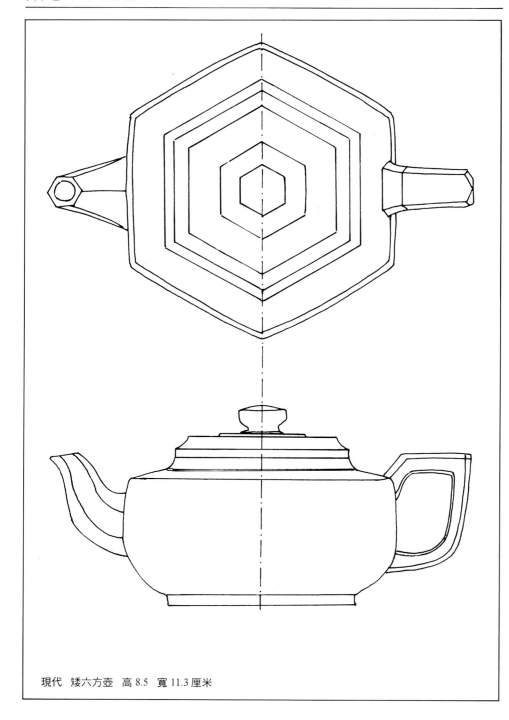

現代 矮六方壺 高 8.5 寬 11.3 厘米

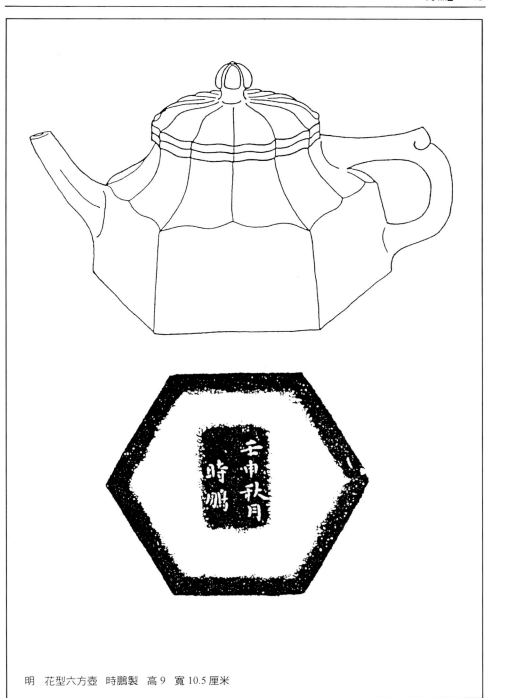

明　花型六方壺　時鵬製　高 9　寬 10.5 厘米

當代　六方水平壺　顧景舟製

高 5.7　口徑 2.6 厘米

當代　六方長樂壺　呂堯臣製　高 8　口徑 5.2 厘米

當代　六方井欄思源壺
周桂珍製　高 8　口徑 6 厘米

現代　六方井欄壺

當代　四方馬祖壺　沈漢生製，魏紫熙書畫
高 7.1　寬 13.8 厘米

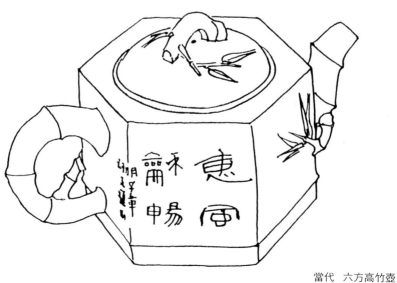

當代　六方高竹壺
楊義富製，章炳文書
高 9.3　寬 17.1 厘米

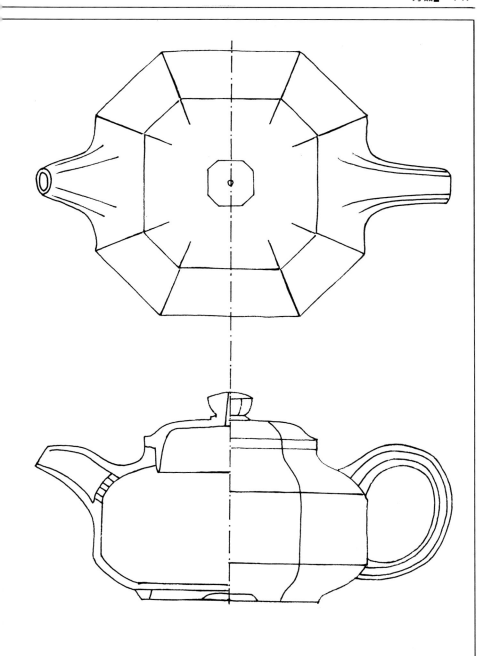

現代 矮八方壺 高 8.7 寬 11.3厘米

明　高僧帽壺　時大彬製　高 10　口徑 6.3 厘米

明　矮僧帽壺　李仲芳製

仿真器

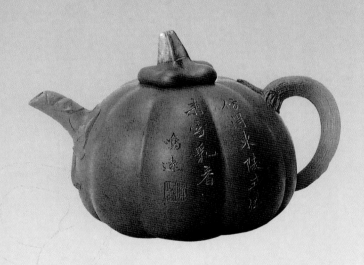

清　仿供春樹癭壺　高 11　寬 13.6 厘米

當代　竹根壺　周定芳製　高 10　口徑 7.1 厘米

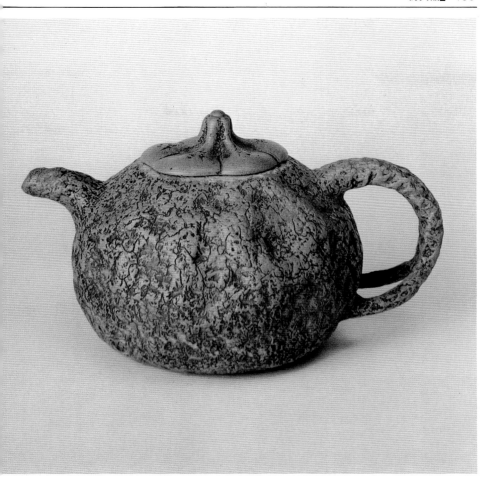

仿供春式樹癭壺　江案卿製　約1930年　高11.3厘米

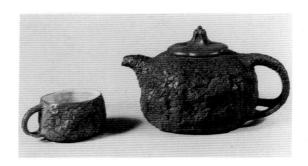

清代　仿供春樹癭壺　黃玉麟作

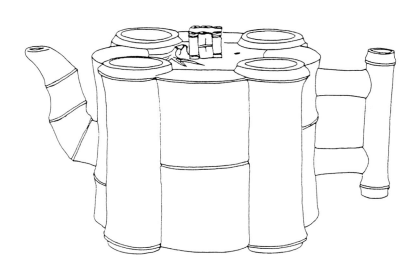

近代　五竹壺　馮桂林製　高 10　口徑 6.1 厘米

當代　十六竹壺　何道洪製　高 12.3　口徑 7.3 厘米

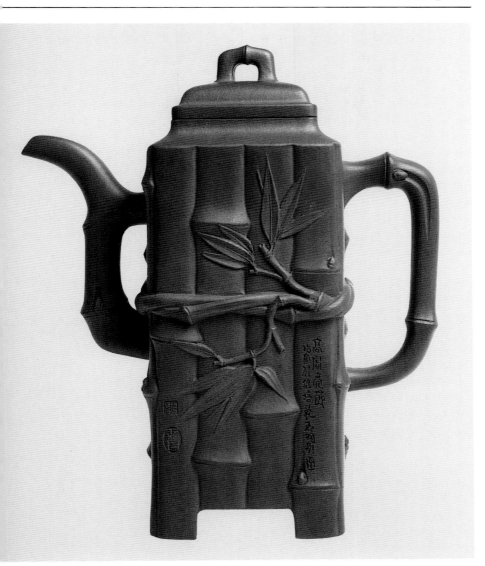

當代　高風亮節壺　顧紹培作

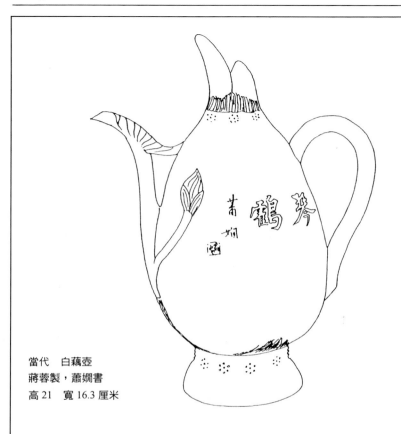

當代　白藕壺
蔣蓉製，蕭嫻書
高 21　寬 16.3 厘米

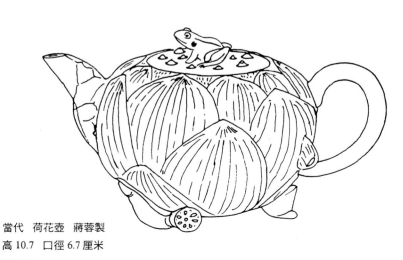

當代　荷花壺　蔣蓉製
高 10.7　口徑 6.7 厘米

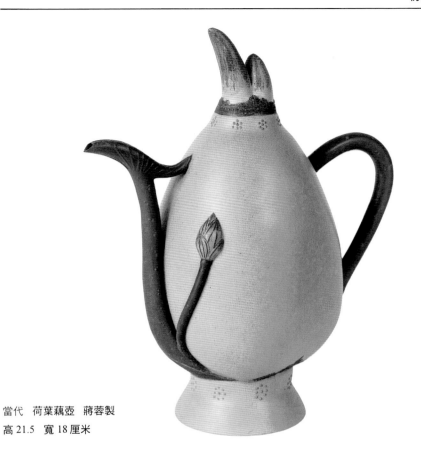

當代　荷葉藕壺　蔣蓉製
高 21.5　寬 18 厘米

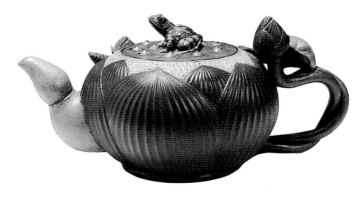

當代　荷塘月色壺　蔣蓉作

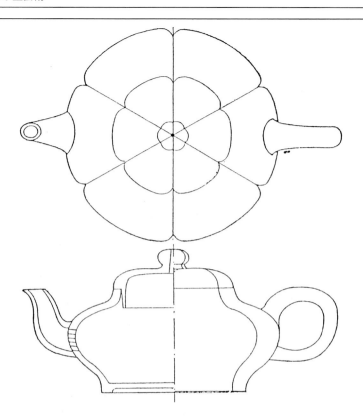

當代　梅花壺　高 7.1　寬 10.4 厘米

當代　梅幹壺

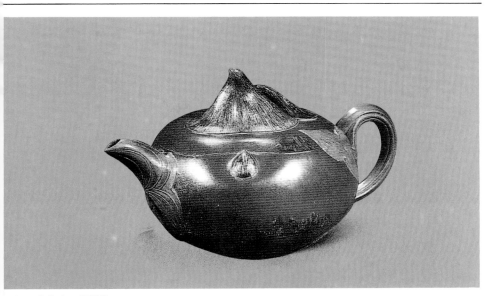

當代　荸薺壺　蔣蓉作

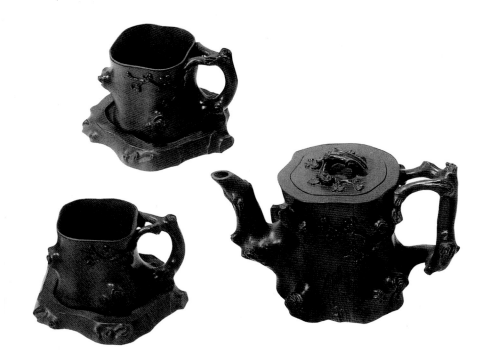

當代　梅椿茶具　汪寅仙製

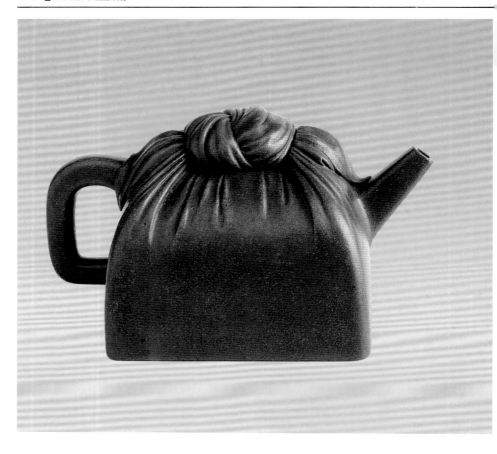

明　時大彬製　印包方壺　高6.8厘米

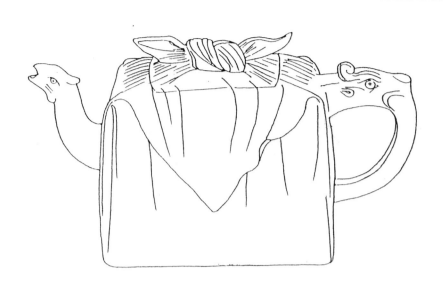

明　鳳首龍把印包壺　時大彬製

高 7　口徑 4.5×3.4 厘米

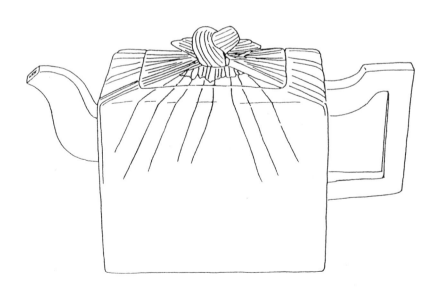

近代　印包壺　陳光明製　高 10.3　口徑 6.2 厘米

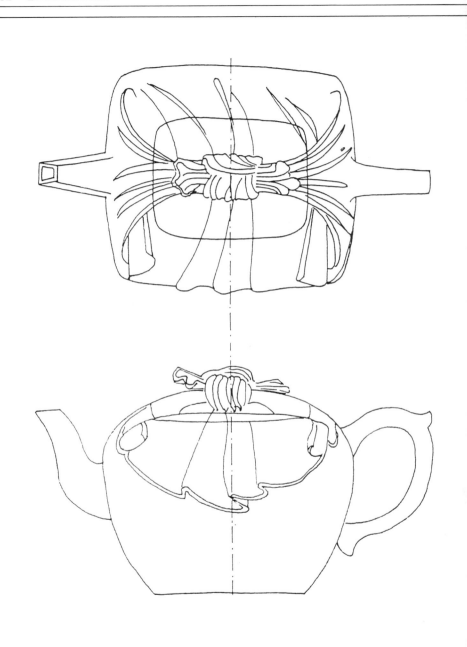

近代　包袱壺　高 9.7　寬 10.7厘米

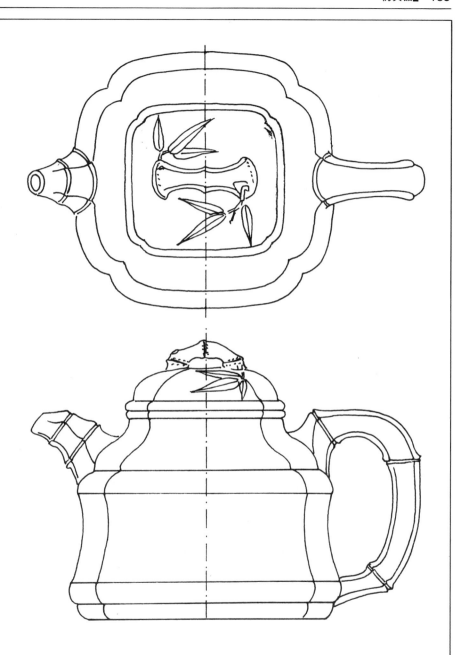

現代　竹段壺　高 12.2　寬 11.7厘米

當代　新竹酒具　高 20.2　寬 10 厘米

清　竹段壺　楊鳳年製　高 10.8　口徑 8.1 厘米

近代　松鼠竹節壺

寶珍製　高9厘米

當代　順竹壺　高9　口徑6.2厘米

現代　竹圈酒具
壺高 12.5　口徑 2.5 厘米

當代　聯竹壺　鮑志強，劉建平製　高 12.8　口徑 4.6 厘米

現代　高竹節壺　高 10.3　寬 12 厘米

現代　圓竹段壺

當代 龍首一捆竹壺 施小馬製

高 8.6 口徑 9.5 厘米

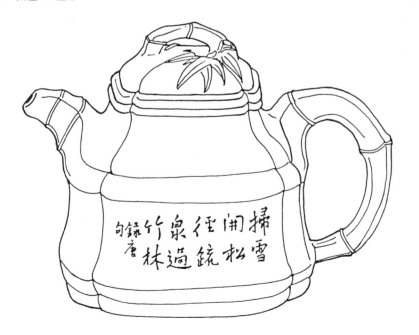

近代 竹段壺 范大生製 高 12.6 口徑 6.7 厘米

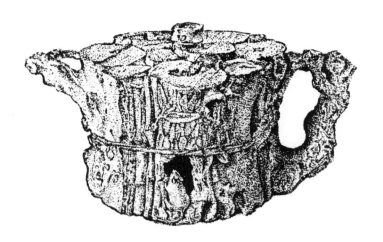

清　松竹梅壺　陳鳴遠製

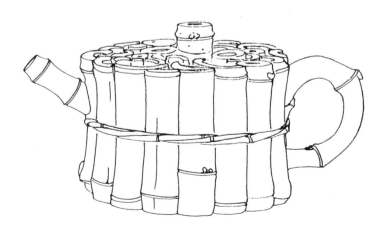

明　束竹圓壺　陳仲美製　高 7.7　寬 9.3厘米

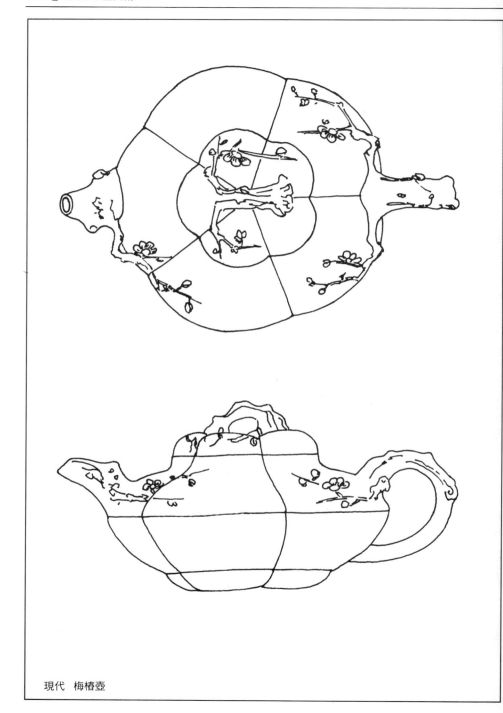

現代　梅椿壺

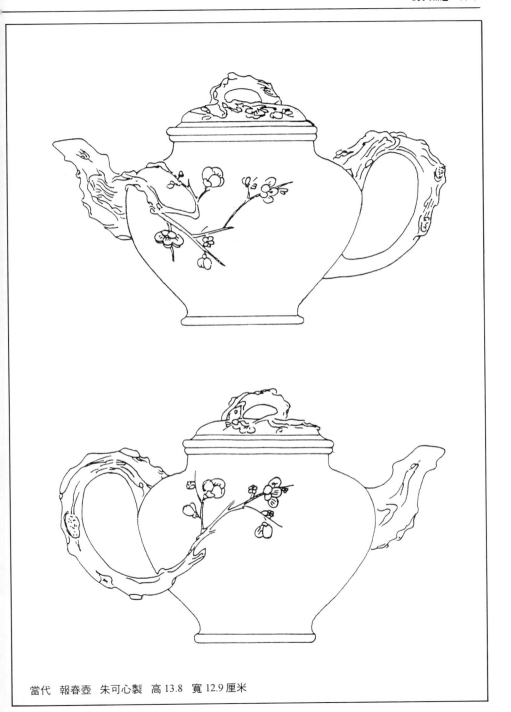

當代　報春壺　朱可心製　高 13.8　寬 12.9厘米

清　歲寒三友壺　陳鳴遠製

現代　梅段壺　裴石民製　高 18　口徑 7.8　縱 6.5 厘米

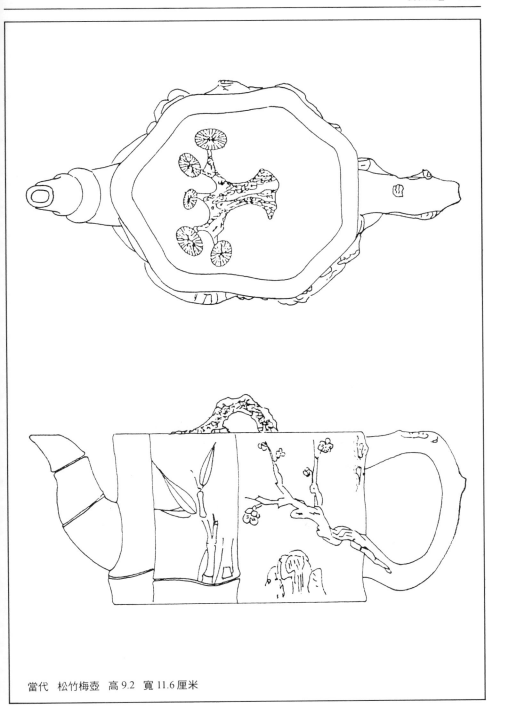

當代 松竹梅壺 高 9.2 寬 11.6厘米

明　蓮瓣壺　李茂林製

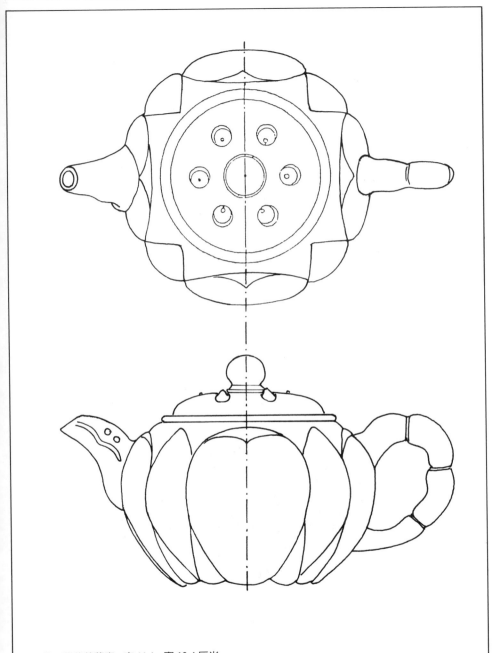

現代　荷花蓮蓬壺　高 11.1　寬 12.4 厘米

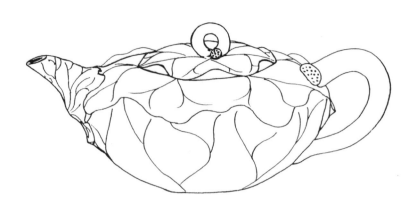

當代　荷葉壺　蔣蓉製
高 9.1　口徑 6.5 厘米

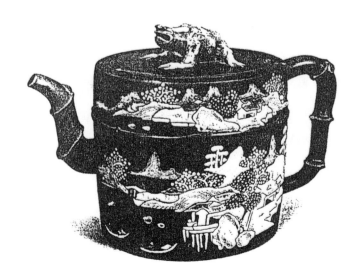

清　竹段粉彩山水壺　漢珍製

近代　藕形壺　張春芬製

高 10.5 厘米

當代　長生壺　徐達明，王秀芳製

高 11.8　口徑 5.5×4.7 厘米

近代 巧色佛手壺 范占製

近代 巧色佛手壺 范錦甫製

清　南瓜壺　陳子畦製

當代　南瓜壺　陳國良製　高 8.5　寬 16 厘米

近代　象生雜果壺

現代　三桃壺

高 7.3　口徑 2 厘米

當代　葫蘆形壺

當代　逸仙壺　曹婉芬製

高 12　口徑 5.3 厘米

當代　葫蘆壺　江連祥製
高 10.1　口徑 5.6 厘米

當代　葫形壺　束鳳英製，吳尗木書畫
高 10　寬 16.7 厘米

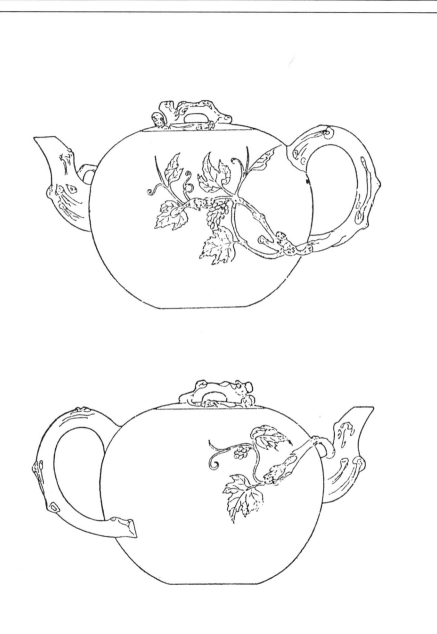

當代　松鼠葡萄壺　高 11.4　寬 12.5 厘米

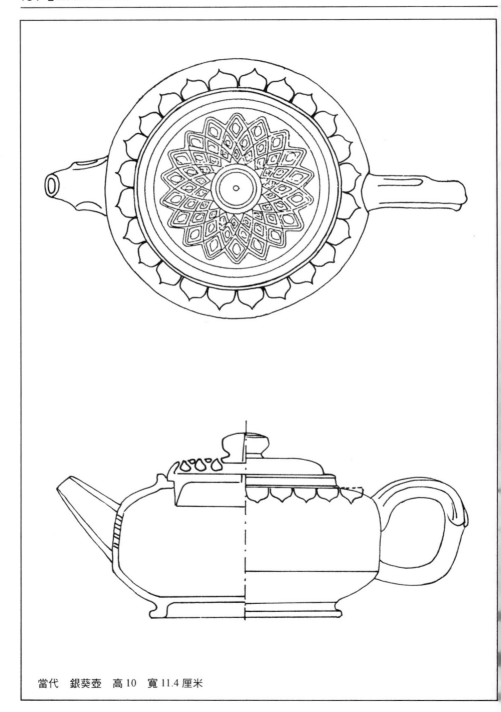

當代 銀葵壺 高 10 寬 11.4 厘米

當代 蘊育生機壺 劉建平製
高 11.6 口徑 6.5 厘米

清 菱花壺 陳鳴遠製

當代　綠榴花壺
李碧芳製，韓美林設計
高 13.1　口徑 6.3 厘米

當代　火鳥壺　陳國良製
高 10　寬 14.5 厘米

當代　天雞獻瑞壺　陳國良製，宋文治書畫

高 11.5　寬 18.5 厘米

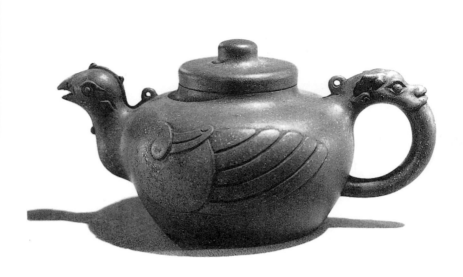

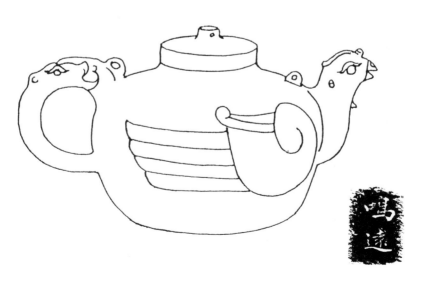

清　龍柄鳳流壺　陳鳴遠製　北京故宮博物院藏

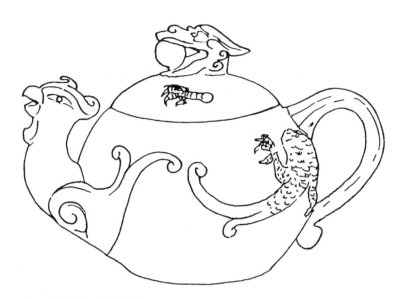

當代 龍穿鳳舞壺 李昌鴻，沈蘧華製
高 10.7 口徑 6.9 厘米

當代 王鳳夔龍壺 儲立之製

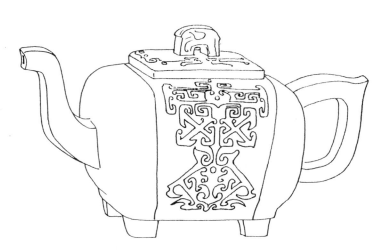

當代　象壺（嵌銀絲）
鮑仲梅，施秀春製
高 9.4　口徑橫 5.2　縱 4.4 厘米

當代　三羊開泰壺　陳國良製
高 10.2　寬 14.6 厘米

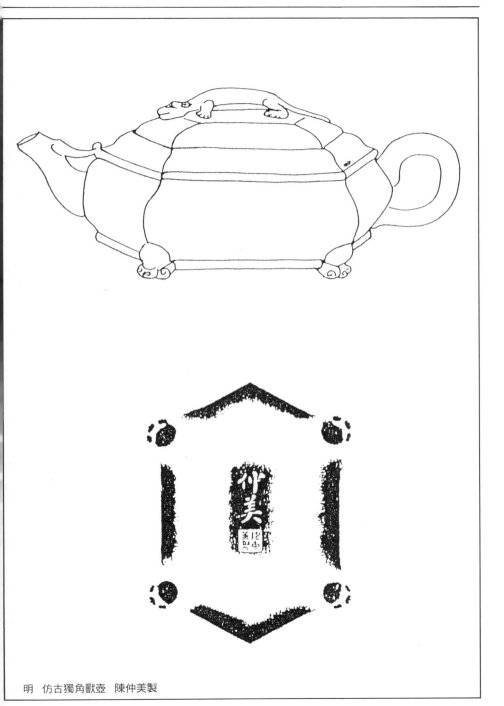

明　仿古獨角獸壺　陳仲美製

當代　入林壺　呂堯臣製

當代　鵪形壺　吳鳴製

高 8　口徑 6.8×4.8 厘米

當代　玉笠壺　張紅華製
高 13　寬 17 厘米

現代　圈頂秦鐘壺　裴石民製
高 11.9　口徑 6.8 厘米

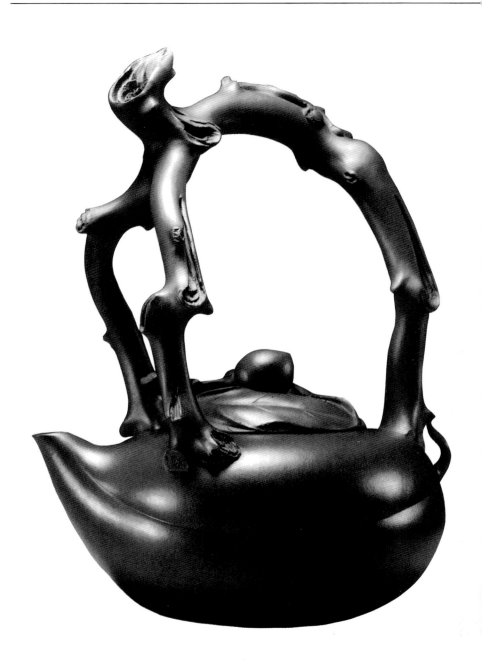

當代　仙桃提樑壺　汪寅仙作

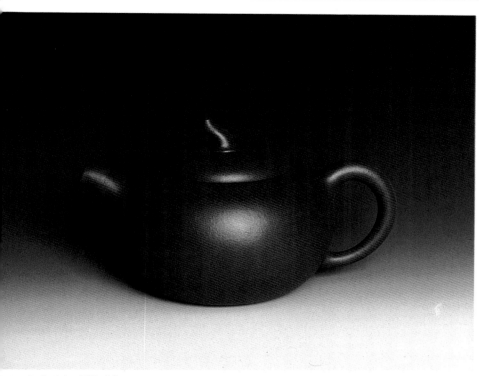

當代　紅匏瓜壺　周桂珍作

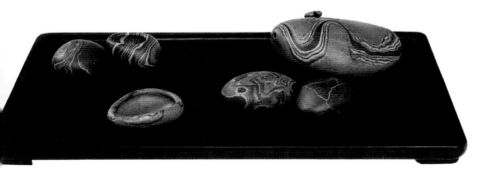

當代　小石冷泉茶具　呂堯臣作

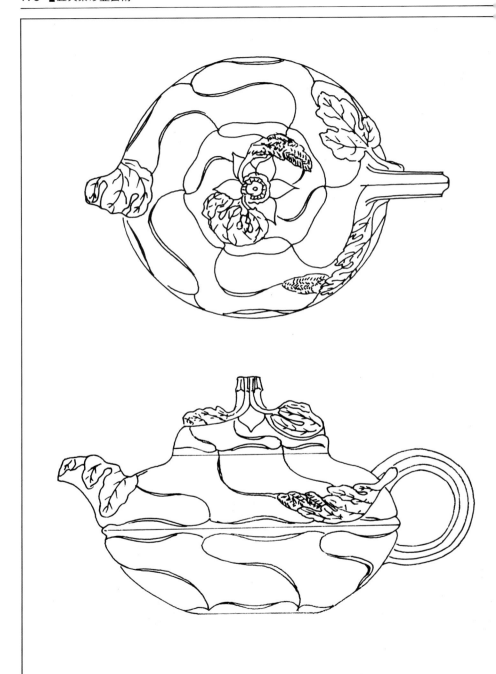

清　風卷葵壺　楊鳳年製

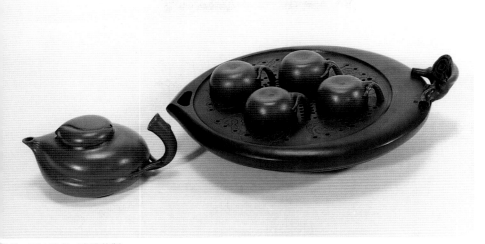

當代　蟠桃茶具　凌錫苟製

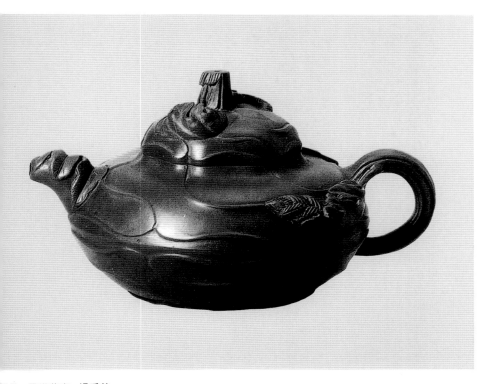

清代　風卷葵壺　楊氏款

清　南瓜壺　陳鳴遠製

高 10.7　寬 11.8 厘米

當代　南瓜壺　汪寅仙製

高 6.1　口徑 3.4 厘米

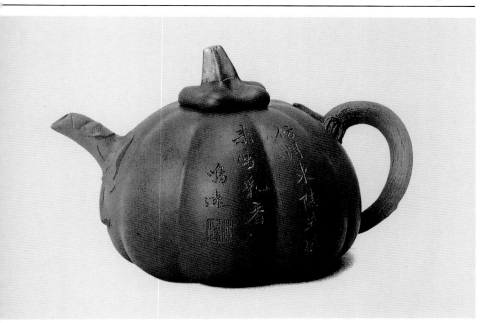

青　南瓜壺　陳鳴遠製

當代　一片冰心壺　顧美群作

當代　濟公壺　咸仲英、陸巧英作

當代　井欄壺　李群作

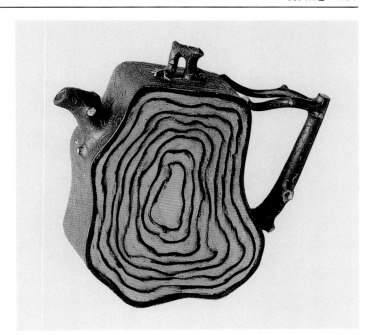

當代　絞泥松段壺
李昌鴻作

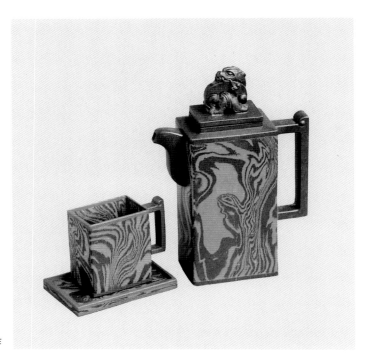

當代　御璽茶具　呂堯臣作

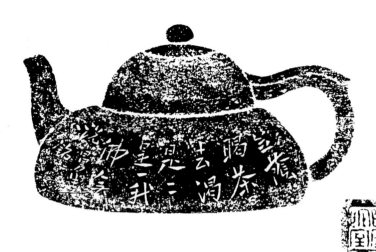

清　笠帽壺　楊彭年製，陳曼生銘

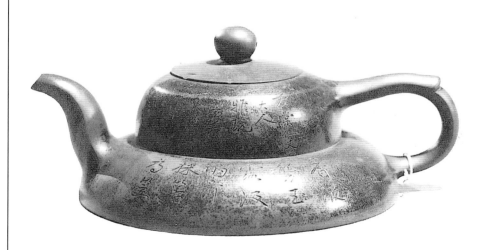

清　笠帽壺　黃玉麟製　北京故宮博物院藏

明　笠帽壺　時大彬製

當代　快艇壺　張守智

當代　碧海明珠壺
徐漢棠製
高 10　口徑 7.5 厘米

當代　睡翁壺　許四海製　高 9.6　口徑 4.5×33 厘米

筋紋器

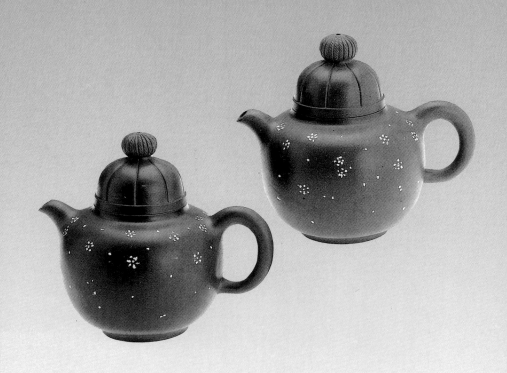

明　葵花壺　徐友泉製

明　菊花壺　李茂林製

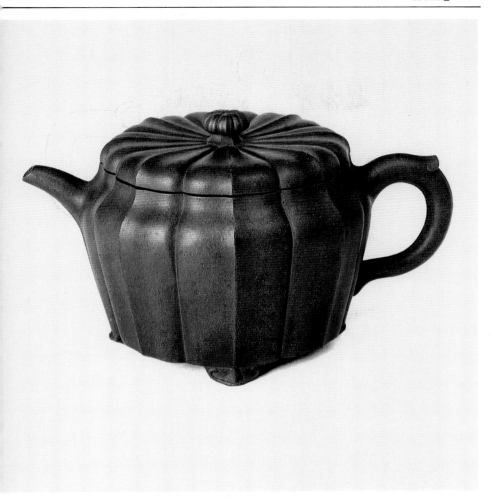

明 菊花八瓣壺 李茂林製 高9.5厘米

現代 半菊壺 王寅春製

高 7.8 口徑 5.4 厘米

現代 高瓜壺 王寅春製

高 20.2 口徑 6.1 厘米

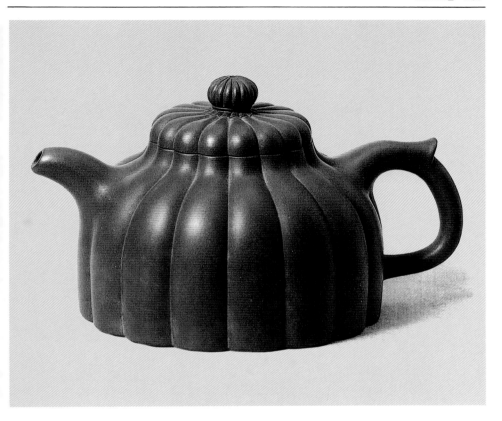

現代 半菊壺 王寅春製 高 7.8 口徑 5.4 厘米 宜興紫砂工藝廠藏

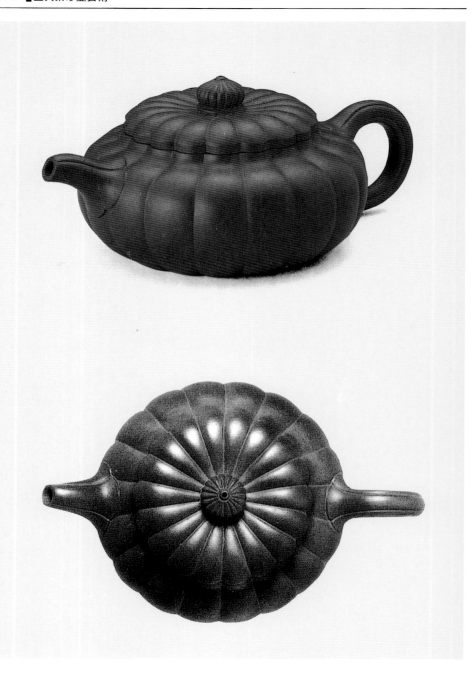

當代　紅瓜棱壺　曹婉芬作

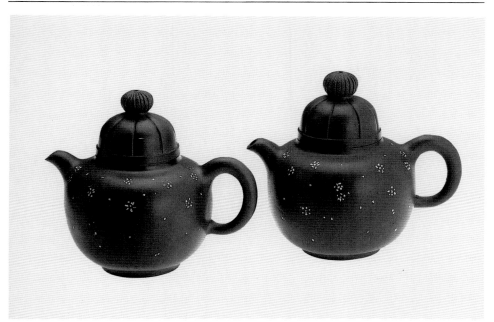

當代　童心壺　曹婉芬作

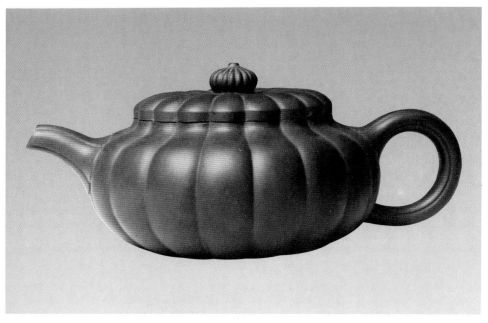

當代　瓜棱壺　曹婉芬作

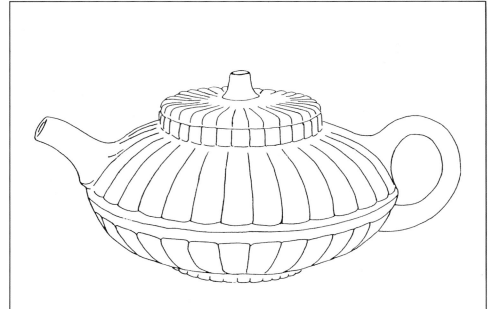

清　合菊壺　高 9　口徑 7.3 厘米

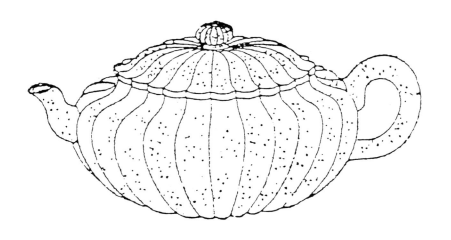

清　菊花壺　日本奧蘭田藏

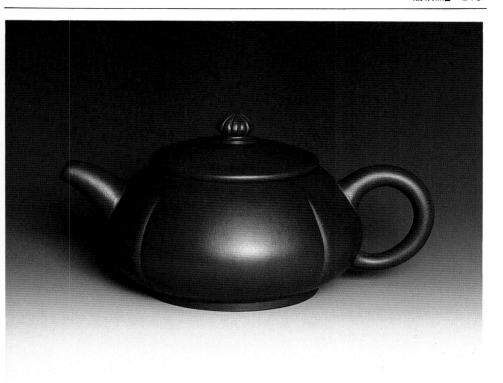

當代　菊蕾壺　高英姿作

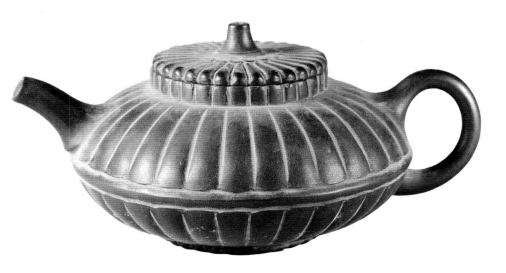

清　合菊壺　高 9　口徑 7.3 厘米

明　玉蘭花壺　時大彬製

高 8　寬 12.1 厘米

當代　玉蘭花酒壺

高 17.5　寬 11.2 厘米

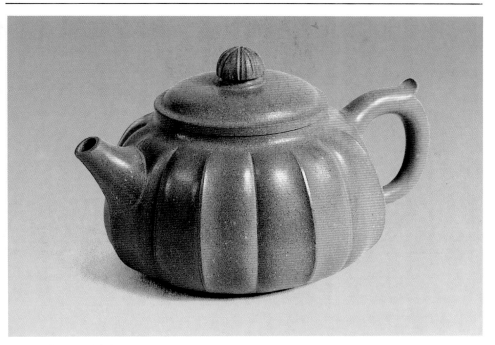

當代　石菱壺　范建華製

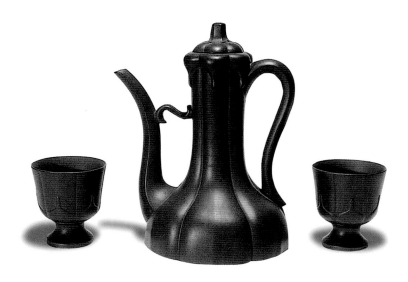

當代　葵花酒具　汪寅仙作

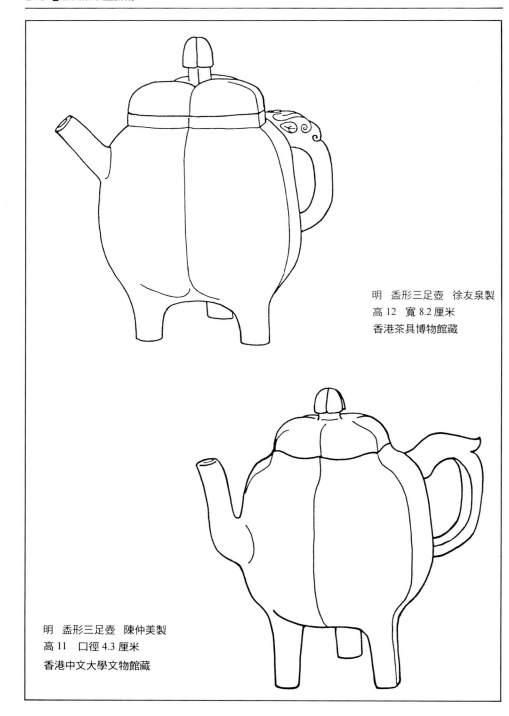

明　盉形三足壺　徐友泉製
高 12　寬 8.2 厘米
香港茶具博物館藏

明　盉形三足壺　陳仲美製
高 11　口徑 4.3 厘米
香港中文大學文物館藏

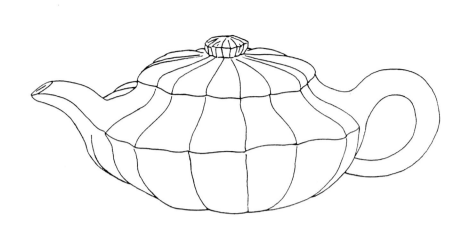

現代　菱花壺
高 8.9　口徑 9.3 厘米

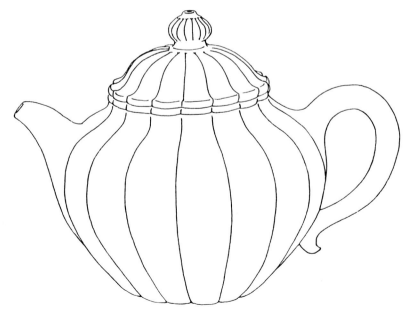

近代　圓條壺　應華製

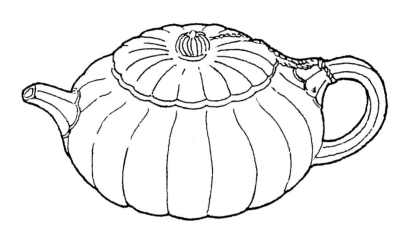

明　菊瓣壺　時大彬製

當代　雀屏壺　張靜製

高 12.3　口徑 6.2 厘米

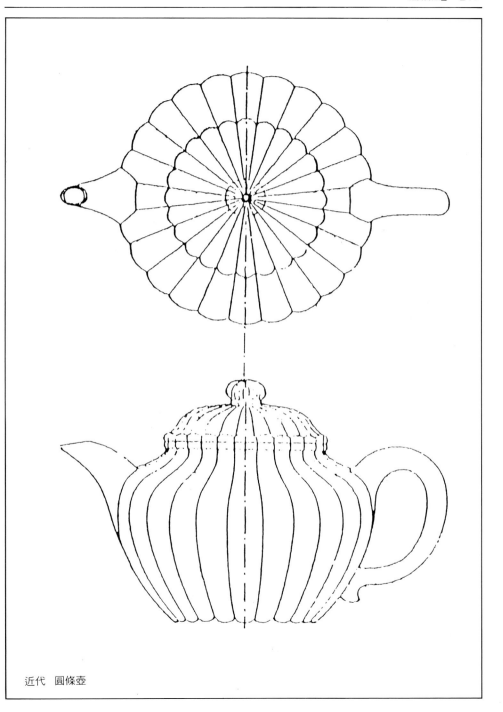

近代　圓條壺

清　水仙花瓣壺　殷尚製　高 13　口徑 5.9 厘米

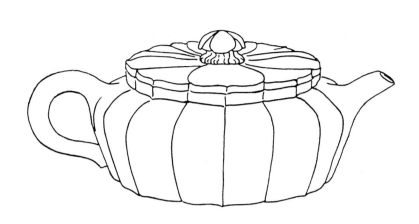

近代　蕾花壺　高6厘米

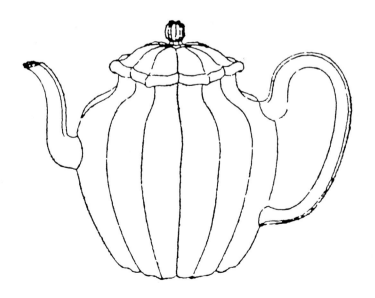

清　水仙花壺　日本內田寒泉藏

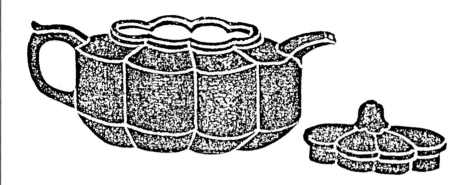

明　菱花式壺　時大彬製

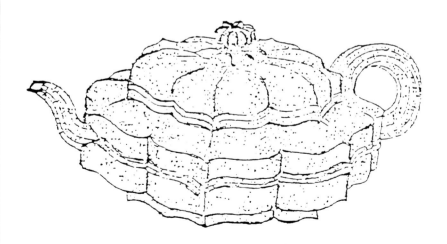

清　水仙花壺　日本奧蘭田藏

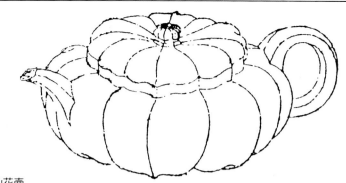

清　水仙花壺
日本奧蘭田製

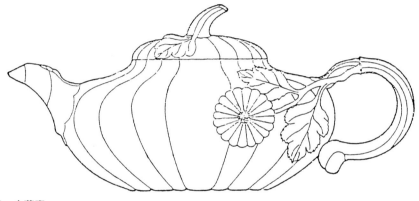

現代　合菊壺
高 10.9　寬 14 厘米

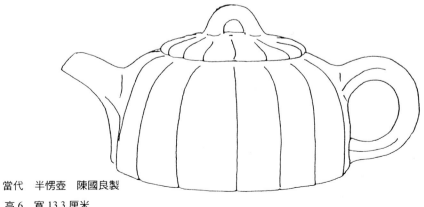

當代　半愣壺　陳國良製
高 6　寬 13.3 厘米

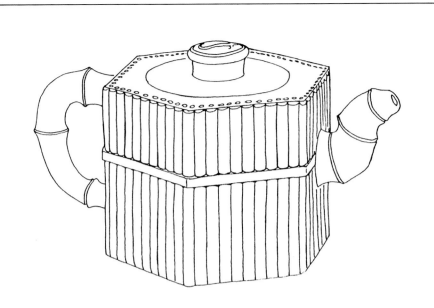

近代　竹條壺

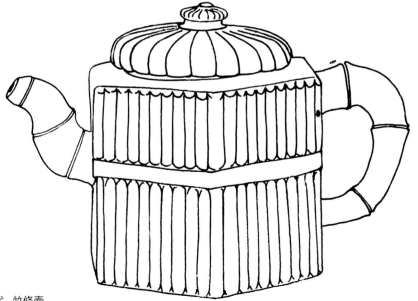

近代　竹條壺
高 10.8　寬 9.1 厘米

提樑器

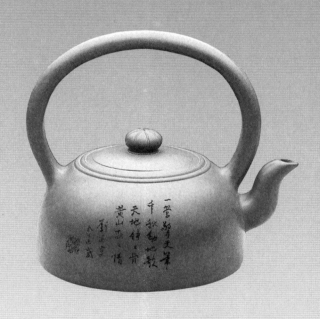

宜興紫砂壺藝術

明　大提樑壺　時大彬製　高 20.5　口徑 9.4 厘米

清　大提樑壺　邵旭茂製　高 23　口徑 12.3 厘米

當代　蛋形提樑壺
蔣彥製，張守智設計
高 16.3　口徑 7.3 厘米

當代　香爐提樑壺
李碧芳製，張守智設計
高 17.4　口徑 6.9 厘米

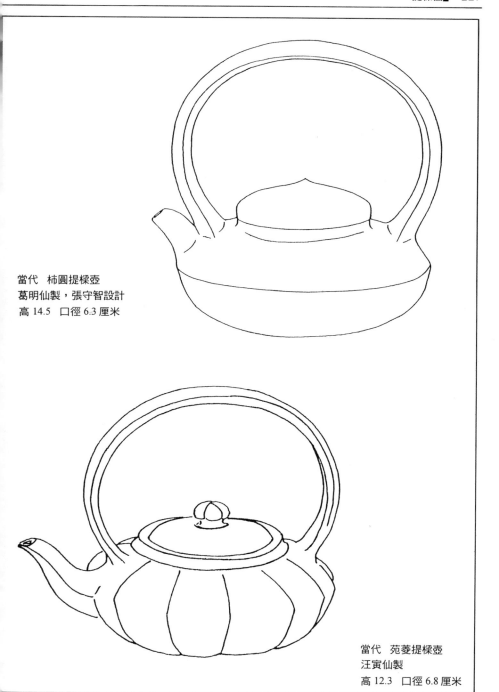

當代　柿圓提樑壺
葛明仙製，張守智設計
高 14.5　口徑 6.3 厘米

當代　苑菱提樑壺
汪寅仙製
高 12.3　口徑 6.8 厘米

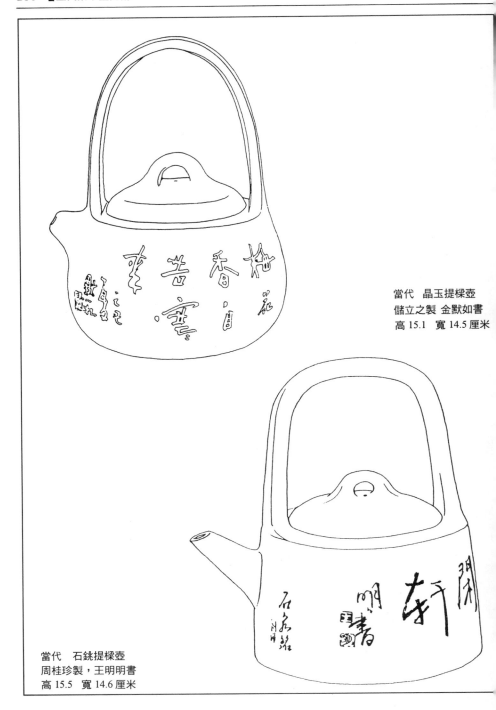

當代　晶玉提樑壺
儲立之製　金默如書
高 15.1　寬 14.5 厘米

當代　石銚提樑壺
周桂珍製，王明明書
高 15.5　寬 14.6 厘米

明　合歡提樑壺
陳辰（共之）製
高 12　口徑 7.1 厘米

現代　合盤提樑壺

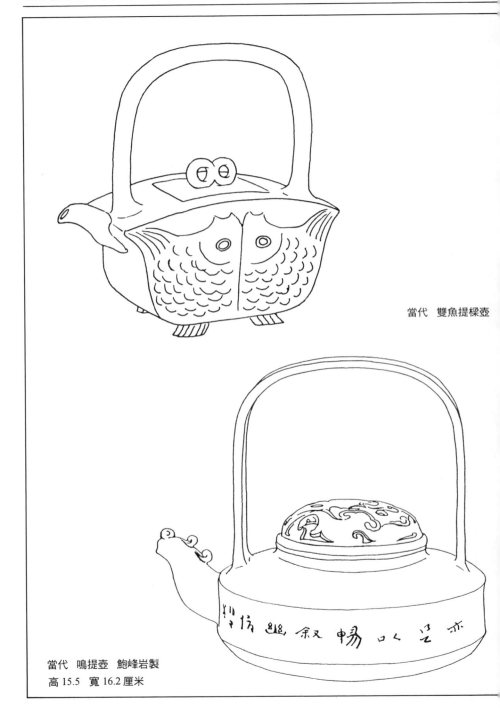

當代　雙魚提樑壺

當代　鳴提壺　鮑峰岩製
高 15.5　寬 16.2 厘米

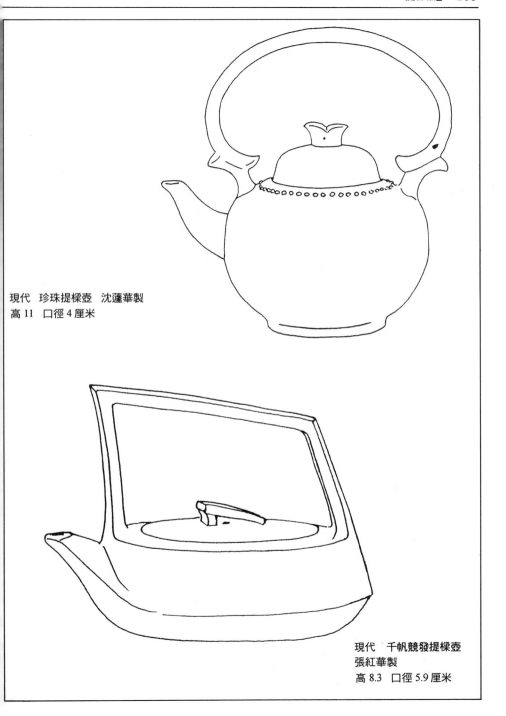

現代　珍珠提樑壺　沈邃華製
高 11　口徑 4 厘米

現代　千帆競發提樑壺
張紅華製
高 8.3　口徑 5.9 厘米

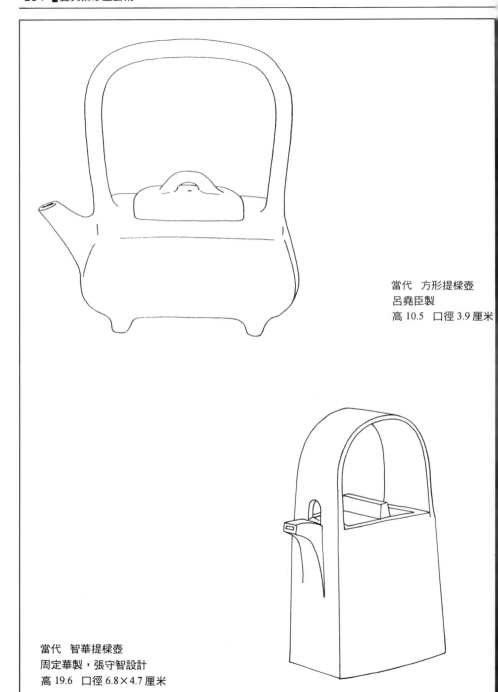

當代　方形提樑壺
呂堯臣製
高 10.5　口徑 3.9 厘米

當代　智華提樑壺
周定華製，張守智設計
高 19.6　口徑 6.8×4.7 厘米

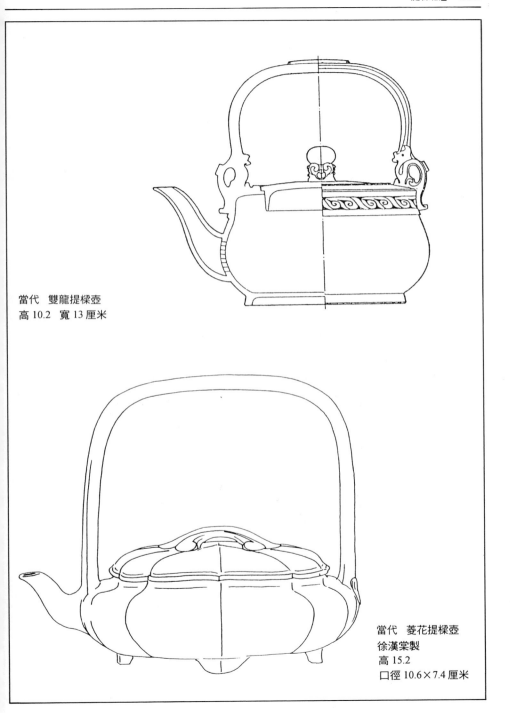

當代　雙龍提樑壺
高 10.2　寬 13 厘米

當代　菱花提樑壺
徐漢棠製
高 15.2
口徑 10.6×7.4 厘米

明　六方提樑壺　供春製（附《陽羨砂壺圖考》張虹題識）

清　石銚提樑壺　楊彭年製　底鈐「阿曼陀室」印

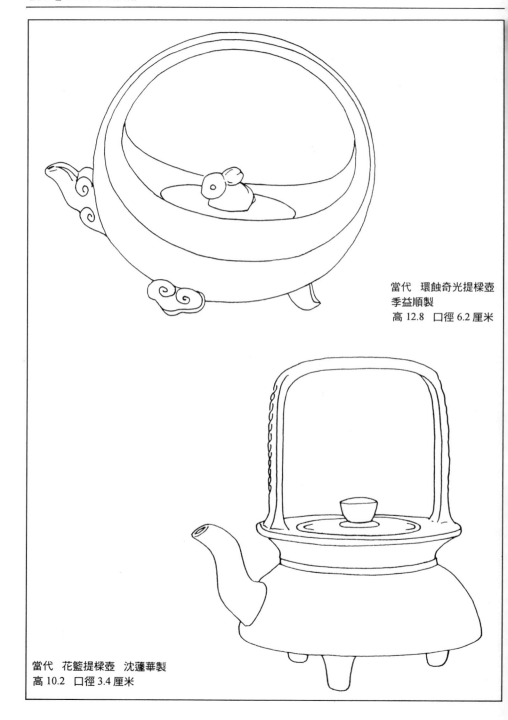

當代　環蝕奇光提樑壺
季益順製
高 12.8　口徑 6.2 厘米

當代　花籃提樑壺　沈蘧華製
高 10.2　口徑 3.4 厘米

清　圓膽提樑壺　邵大亨製

清　蛋寶提樑壺　邵友蘭製
高 9.8　口徑 6.6 厘米

現代　圓竹提樑壺　高 9.5　寬 12.9厘米

當代 雙竹提樑壺 丁洪順製，章炳文書 高 23.2 寬 14.8 厘米

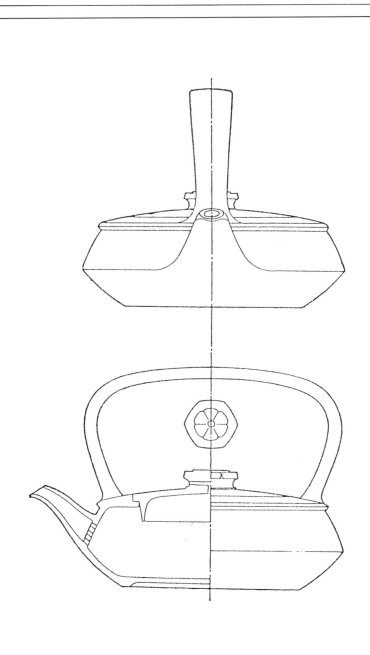

當代　提花壺　高 5.9　寬 12.8 厘米

近代 軟提高圓壺
高 18 寬 18.2 厘米

近代 矮蛋包軟提壺 高 8.8 寬 13.3 厘米

近代　一粒珠軟提壺
高 9.4　寬 11.8 厘米

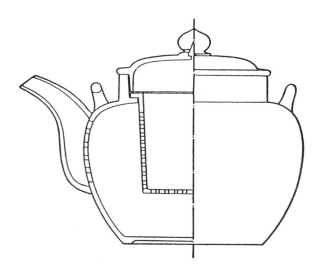

近代　穿紐軟提膽壺
高 13.8　寬 13.7 厘米

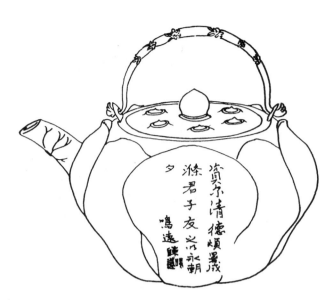

清　蓮花銀提壺　陳鳴遠製

現代　雙桃提樑壺
高 8.4　口徑 2 厘米

清　仿石銚東坡三叉提樑壺
尤蔭製　碧山壺館藏

當代　追月提樑壺　周桂珍製

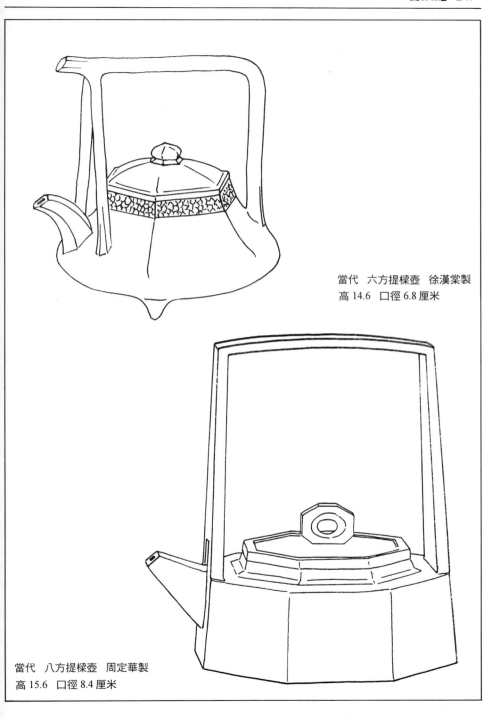

當代 六方提樑壺 徐漢棠製
高 14.6 口徑 6.8 厘米

當代 八方提樑壺 周定華製
高 15.6 口徑 8.4 厘米

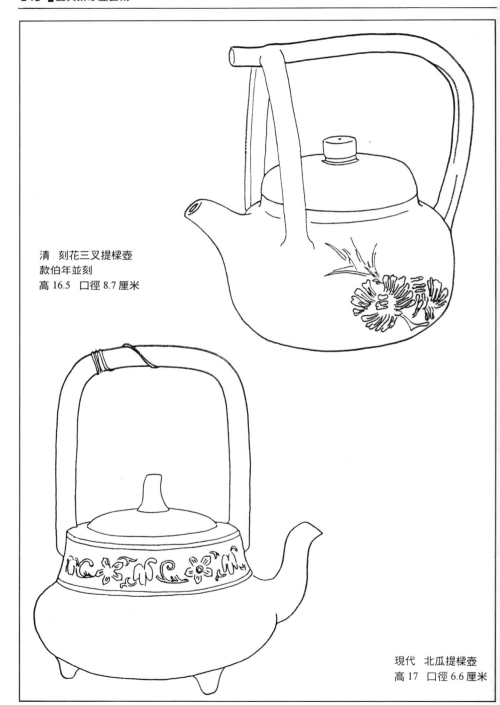

清　刻花三叉提樑壺
款伯年並刻
高 16.5　口徑 8.7 厘米

現代　北瓜提樑壺
高 17　口徑 6.6 厘米

當代　裙花提樑壺　徐維明製
高 15　口徑 6.4×4.6 厘米

當代　藤編竹節提樑壺
葉惠毓製　高 11　口徑 5.8 厘米

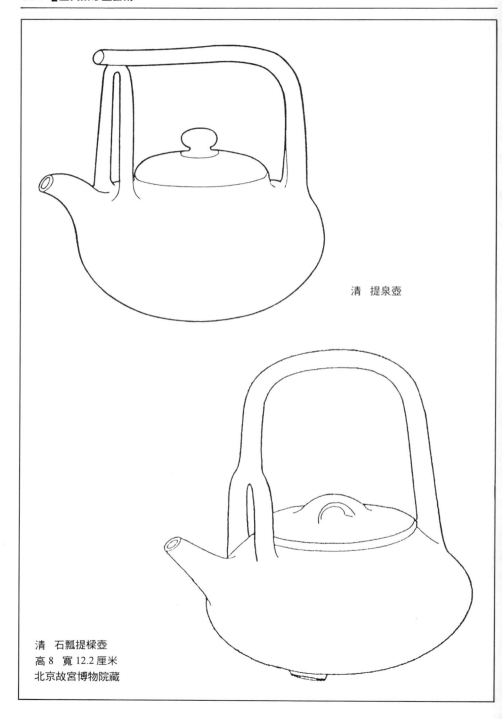

清　提泉壺

清　石瓢提樑壺
高 8　寬 12.2 厘米
北京故宮博物院藏

現代　鷗鵲提樑壺
顧景舟製
高 12　口徑 6.1 厘米

現代　提璧壺　顧景舟製
高 14.5　口徑 7.8 厘米

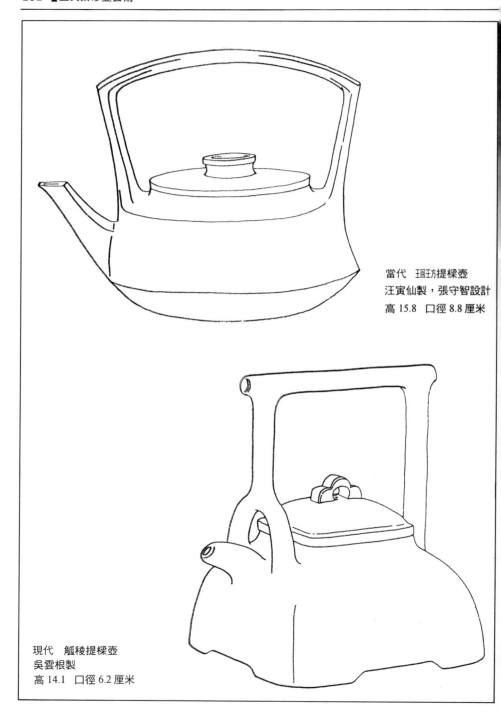

當代　珛玨坊提樑壺
汪寅仙製，張守智設計
高 15.8　口徑 8.8 厘米

現代　觚稜提樑壺
吳雲根製
高 14.1　口徑 6.2 厘米

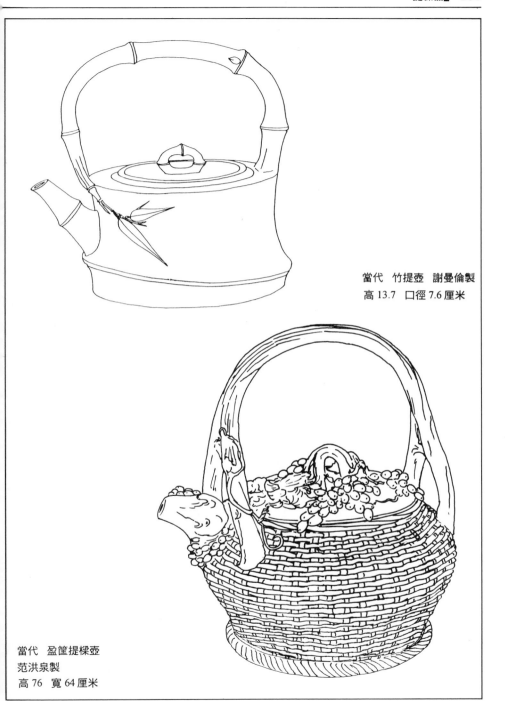

當代 竹提壺 謝曼倫製
高 13.7 口徑 7.6 厘米

當代 盈筐提樑壺
范洪泉製
高 76 寬 64 厘米

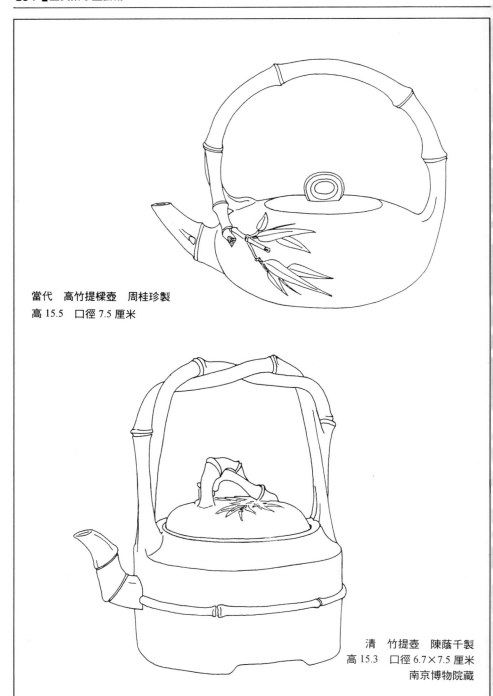

當代　高竹提樑壺　周桂珍製
高 15.5　口徑 7.5 厘米

清　竹提壺　陳蔭千製
高 15.3　口徑 6.7×7.5 厘米
南京博物院藏

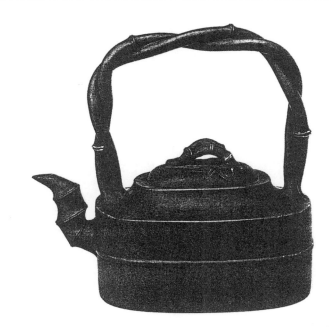

近代 竹提壺 榮卿製
高 21.1 寬 15.2 厘米

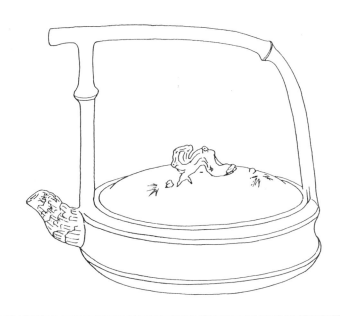

當代 松竹提樑壺
張洪華製
高 19 寬 18 厘米

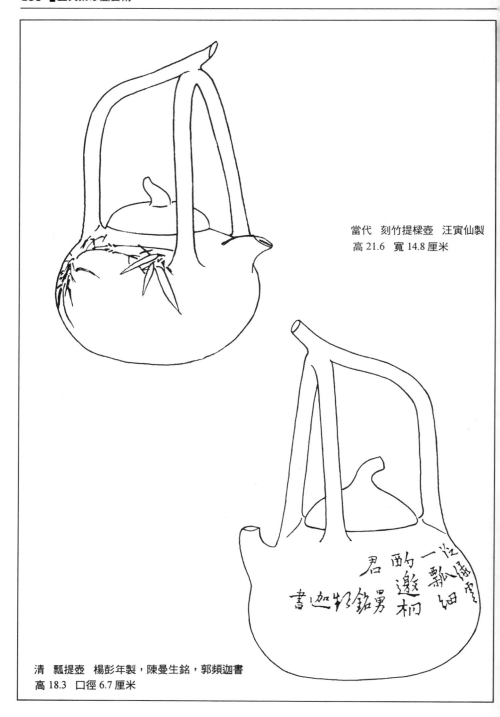

當代　刻竹提樑壺　汪寅仙製
高 21.6　寬 14.8 厘米

清　瓢提壺　楊彭年製，陳曼生銘，郭頻迦書
高 18.3　口徑 6.7 厘米

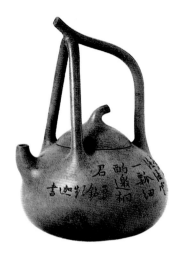

清代　三叉提樑曼生壺　楊彭年作

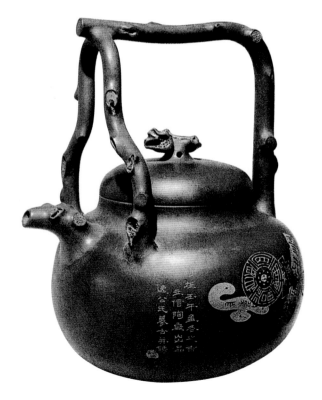

清代　東坡提樑壺　立信陶廠出品

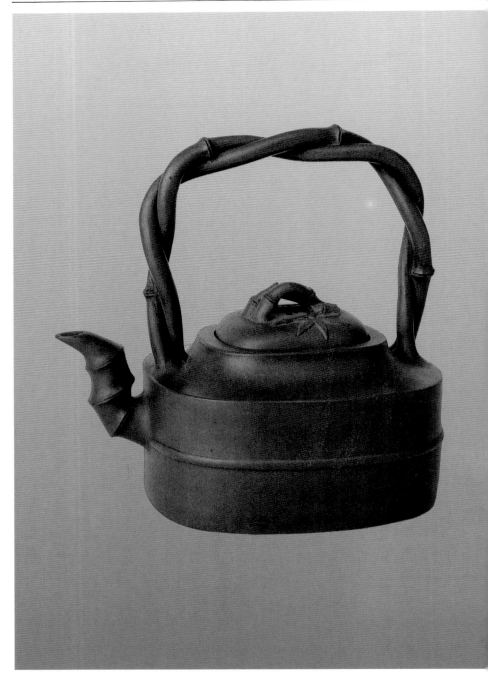

提樑竹節壺　榮卿作　高 20.8 厘米

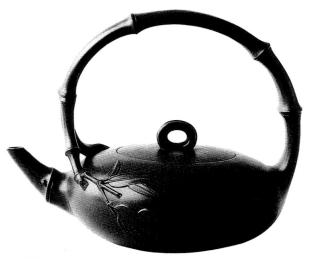

當代　高竹提樑壺　周桂珍作

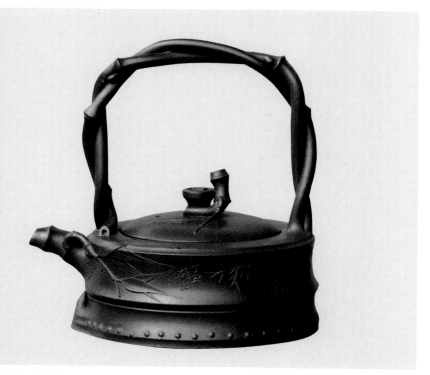

當代　雙竹提樑壺　張紅華作

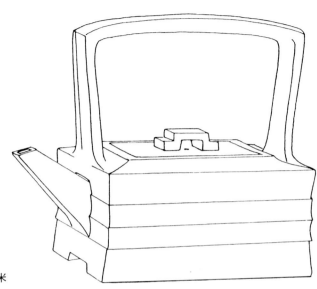

當代　古帶矩形提樑壺
何道洪製，張守智設計
高 11　口徑 5.4×3.8 厘米

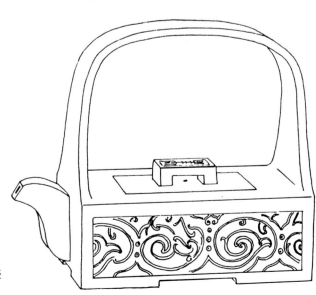

當代　玉帶矩形提樑壺
呂堯臣製
高 10.7　口徑 5.5×3.7 厘米

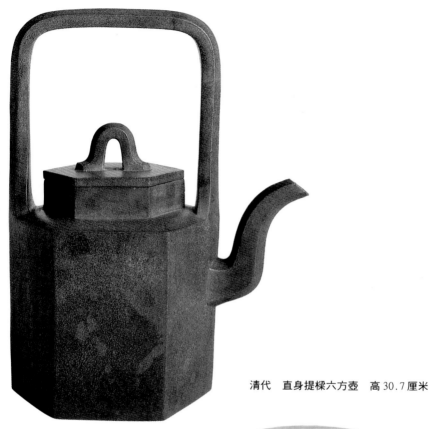

清代　直身提樑六方壺　高 30.7 厘米

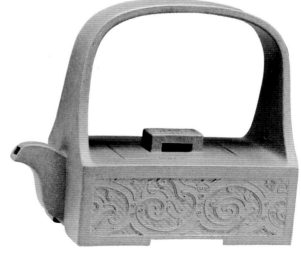

清代　玉帶提樑壺　呂堯臣作

明　提樑圓壺
南京中華門外吳經墓出土
高 14.2　寬 16 厘米

明　仿古鳳盉提樑壺　陳仲美製

明　提樑壺　高 17.7　口徑 7 厘米　南京中華門外馬家山明代司禮太監吳經墓出土

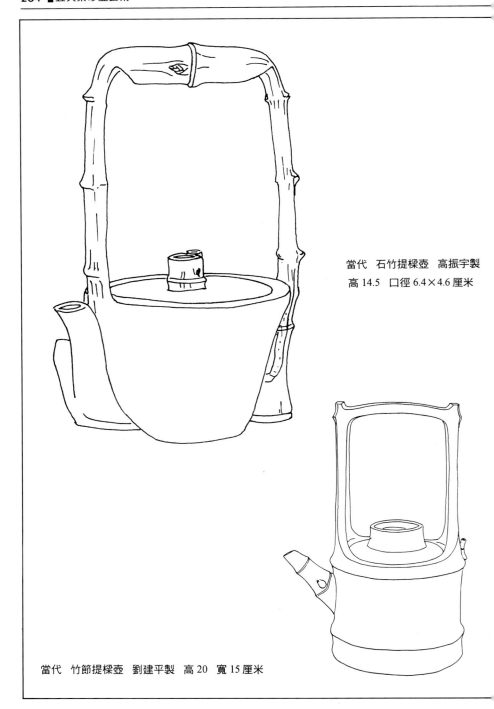

當代　石竹提樑壺　高振宇製

高 14.5　口徑 6.4×4.6 厘米

當代　竹節提樑壺　劉建平製　高 20　寬 15 厘米

當代　石竹提樑壺　高振宇作

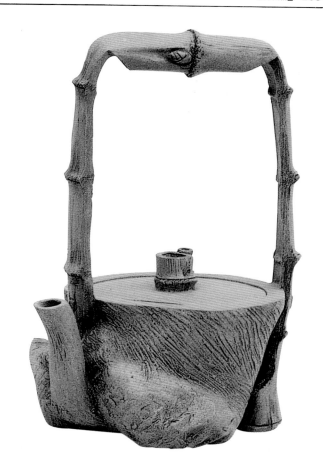

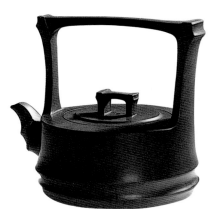

當代　欣竹提樑壺　鮑志強作

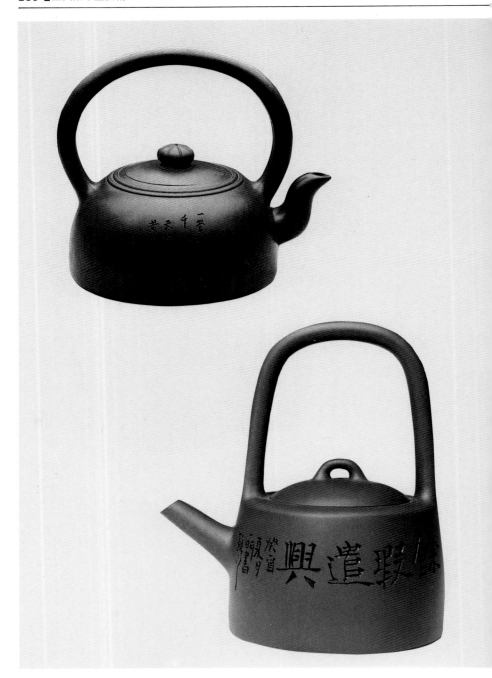

當代 菊頂提樑壺 張紅華作（上） 當代 石銚提樑壺 曹婉芬製（下）

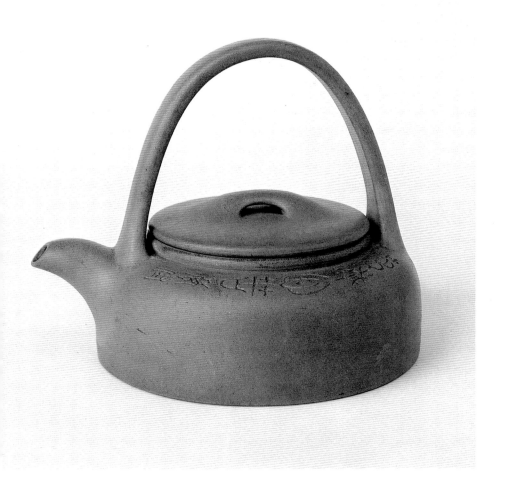

清代　提樑刻銘牛蓋蓮子扁壺　陳光明製　高11.6厘米

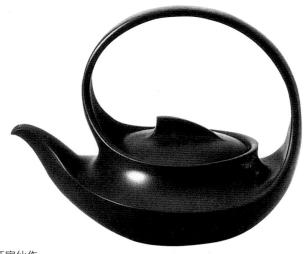

當代　曲壺
張守智設計　汪寅仙作

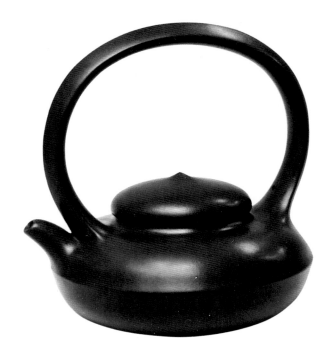

當代　柿圓提樑壺　葛明仙製

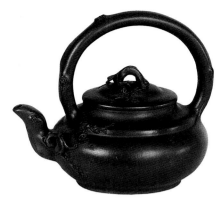

當代　迎春提樑壺　吳芳娣作

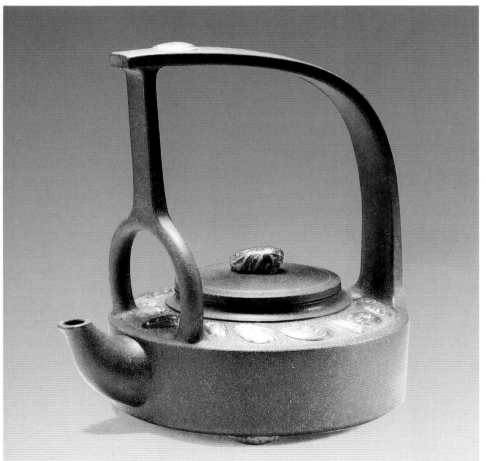

當代　凝璧提樑壺　呂堯臣製

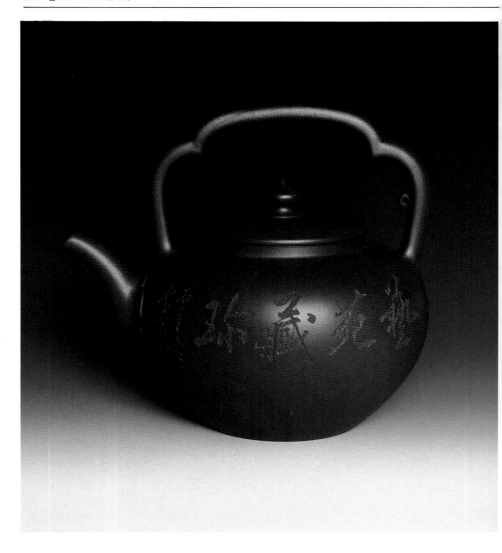

當代　古尊提樑壺　周桂珍作

其他器

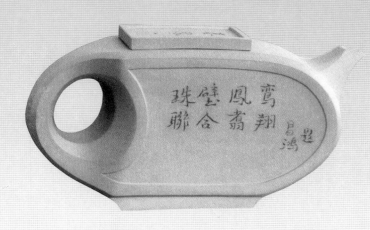

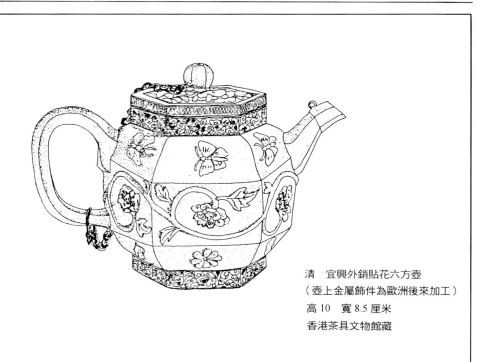

清　宜興外銷貼花六方壺
（壺上金屬飾件為歐洲後來加工）
高 10　寬 8.5 厘米
香港茶具文物館藏

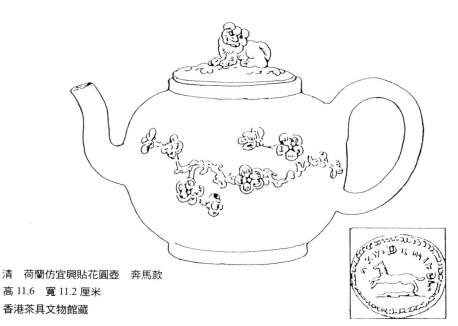

清　荷蘭仿宜興貼花圓壺　奔馬款
高 11.6　寬 11.2 厘米
香港茶具文物館藏

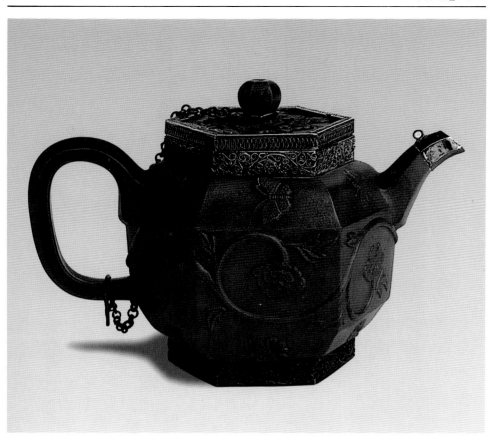

清　外銷貼花六方壺（壺上金屬飾件爲歐洲後來加工）　高 10　寬 8.5 厘米

當代　金錯玲瓏雙靈壺　鮑仲梅、施秀春作

當代　春鳳壺　李銘設計　徐萍製作

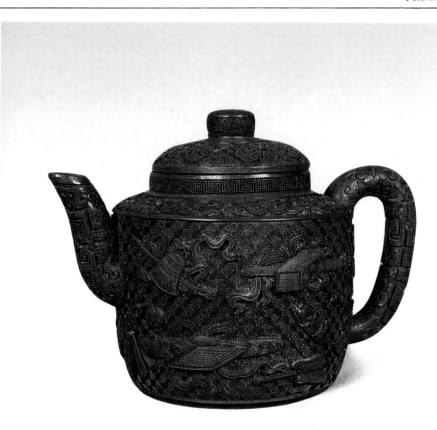

清　砂胎剔紅圓壺　香港茶具文物館藏

清　包錫六方壺
高 9　寬 18.2 厘米

清　包錫仿碑刻方壺
高 11.8　寬 16.8 厘米

近代　鑲錫喜壽壺

高 15.3　寬 14.2 厘米

近代　鑲錫如意壺

高 17.6　寬 17.8 厘米

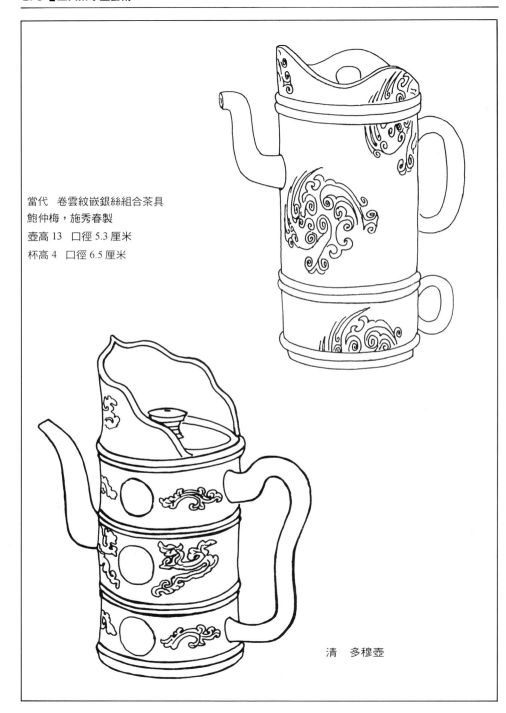

當代　卷雲紋嵌銀絲組合茶具
鮑仲梅，施秀春製
壺高 13　口徑 5.3 厘米
杯高 4　口徑 6.5 厘米

清　多穆壺

近代　雙連式壺　高 11 厘米

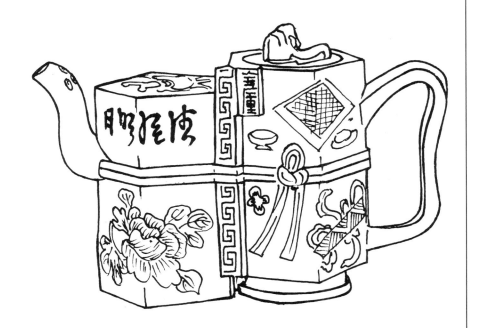

清　加彩手卷式雙連壺

高 10.8　寬 10.5 厘米　香港茶具文物館藏

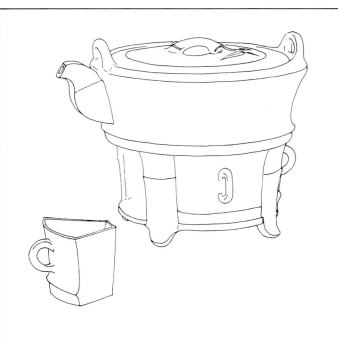

當代　竹爐組合茶具
呂堯臣製　高 11.7
口徑 8.3 厘米
杯高 4.2　寬 5 厘米

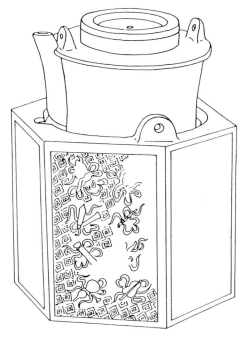

清　暗八仙紋六方溫套圓壺
通高 10.7　外徑 9.8　口徑 4.7 厘米

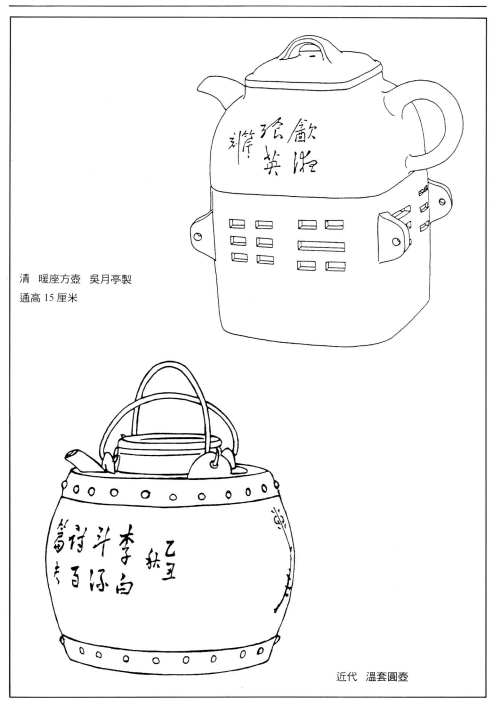

清　暖座方壺　吳月亭製
通高 15 厘米

近代　溫套圓壺

近代　薰壺
通高 11　口徑 5.5 厘米

近代　連溫爐圓壺
高 26.5　寬 15.2 厘米

清　六方溫套圓壺
通高 10.7　外徑 9.8　口徑 4.7 厘米

紅石烹月
爐鼎圍陶潛造

近代　連溫爐方壺
胡耀庭製，潛陶刻
高 20.3　寬 11.4 厘米
香港茶具文物館藏

清　外銷博山天雞壺

清　外銷泰國磨光圓壺

清　德國波格仿製的宜興壺
德累斯頓茨溫雅藏

清　荷蘭仿宜興加彩提樑圓壺
高 14.4　寬 11.2 厘米

清　德國仿宜興貼花咖啡壺　高 15.5　寬 13 厘米　香港茶具文物館藏

清　英國仿宜興環帶直紋壺

清　外銷貼花方壺　國瑞製　高 10.3　寬 8.2 厘米

砂壺各部位名稱

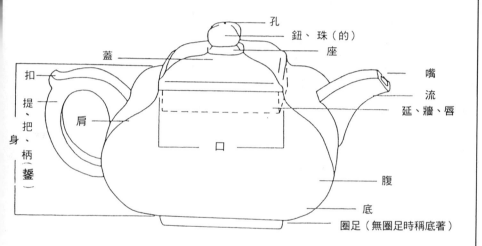

孔

鈕、珠（的）

座

蓋

嘴

流

扣

延、牆、唇

提、把、身、柄（鋬）

肩

口

腹

底

圈足（無圈足時稱底著）

註：有括號者為古名

引自《宜興陶器圖譜》

古代砂壺設計稿及壺銘拓本

清　華鳳翔漢方壺設計圖

明　邵文銀（亨裕）圓壺設計圖

清　郭麐（祥伯，頻迦）贈范稼庭井欄壺手稿

清　陳曼生銘郭麐書井欄壺拓款

茗壺二十品

陶冶性靈 頻伽

承名世鈞朱匜某摹 本

朱石梅（某）摹《茗壺二十品》，為承名世鈞。每圖題記，為陳曼生、郭頻伽等人所署。
本書為大石齋（唐云）藏本。此次發表，大部圖稿作了修正。

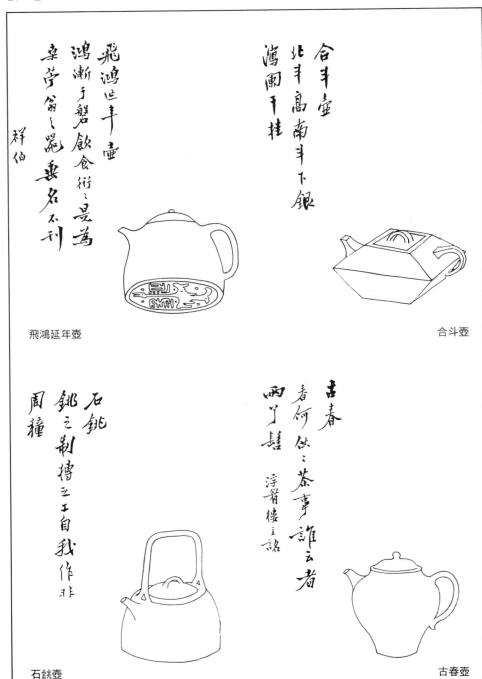

飛鴻延年壺

合斗壺

石銚壺

古春壺

卻月

月盈則虧 置之座隅 以為我規

橫雲

此雲之腴 餐之不癯 列仙之儒

橫雲壺

卻月壺

圓珠

如珠鎮心 以滌煩襟

合歡

蠲忿念忝渴眷壽無害 郘磨

合歡壺

圓珠壺

汲直
苦而旨直其體公孫承
相甘如醴　磨

歙虹
光熊熊氣若虹朝陽
闔桑清風頻迦

匏壺
飲之吉匏瓜無匹

百衲
勿輕裋褐其中
有物傾之活活
茗頻

乳鼎壺
乳泉霏雪沁我吟頰

春勝
宜春日彊飲吉

乳鼎壺

春勝壺

天雞壺
天雞鳴寶露盈

鏡瓦
鑑取水瓦水澤泉源
潤無極

天雞壺

鏡瓦壺

方壺
內清明外直方吾与尔偕臧

方壺

胡盧
作胡盧畫悅觀戲之
情話
楊生乾辛作茗壺廿種心蓮有之圖題迦景生喬之著銘如右
癸酉四月廿日記

葫蘆壺

乳鼎
泂尊玉女餐石乳顏色如嬰兒

乳鼎壺

碁匜
簾深月迴歔碁鬥茗匜
無量毒

碁匜壺

曼生十八式壺

石瓢壺

半瓦壺

半瓜壺

箬笠壺

扁圓壺

井欄壺

（謝瑞華整理）

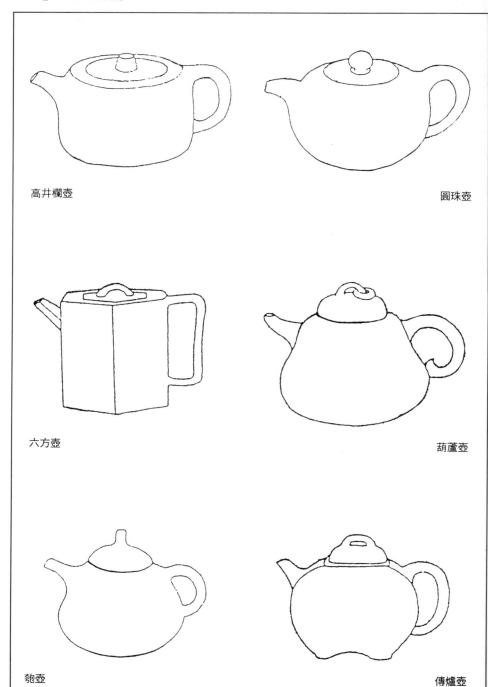

高井欄壺

圓珠壺

六方壺

葫蘆壺

匏壺

傳爐壺

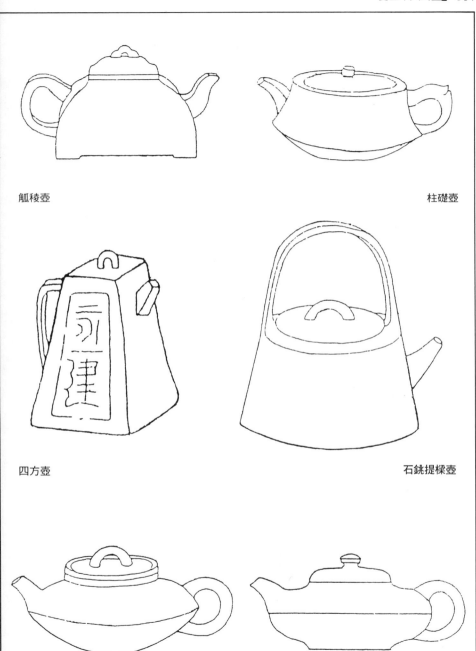

觚稜壺

柱礎壺

四方壺

石銚提樑壺

合盤壺

合歡壺

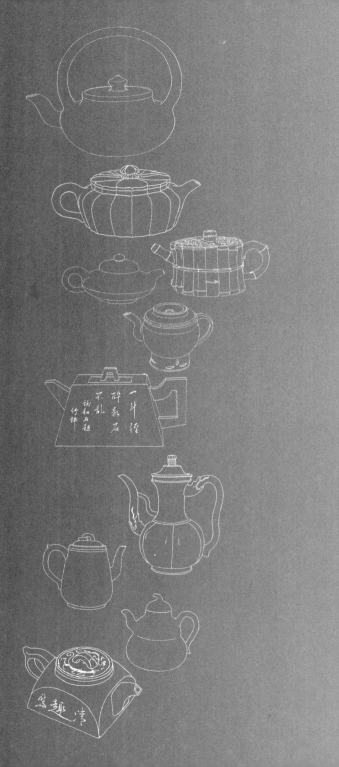

作者簡介

吳 山

吳山，1929 年出生，為著名中國工藝美術史學家，南京藝術學院教授。一九五一年畢業於南京大學藝術系。六十年代迄今，在南京藝術學院任教，主要從事中國古代圖案、中國工藝美術史和江蘇工藝的教學、研究工作。

在工藝美術總體研究方面，《中國工藝美術大辭典》任主編及主要撰稿人，獲「中國圖書獎」等五項大獎。《中國工藝美術辭典》，獲「金鼎獎」。

在工藝史研究方面，對中國工藝美術通史、專題史、斷代史，均有深入研究。參加了《中國工藝美術簡史》的編寫工作。編輯出版《中國歷代裝飾紋樣》、《中國八千年器皿造型》、《中國新石器時代陶器裝飾藝術》。

在民間工藝研究方面，對剪紙、刺繡、彩塑、紫砂等都編著有專輯。彙編《百花齊放圖集》、《常熟花邊針法》，出版《無錫惠山彩塑》、《宜興紫砂壺藝術》等書。

國家圖書館出版品預行編目資料

宜興紫砂壺藝術＝Art of Yixing purple clay Wares
／吳山著──初版──臺北市：藝術家，
民 87　面；公分──（文物生活系列；2）
參考書目：面

ISBN　957-8273-10-X（平裝）

1.茶壺

974.3　　　　　　　　　　　87013109

文物生活系列 2

宜興紫砂壺藝術
Art of Yixing purple clay Wares
吳山▲著

發行人　　何政廣
主　編　　王庭玫
編　輯　　魏伶容、林毓茹
美　編　　王孝媺、林憶玲
出版者　　藝術家出版社
　　　　　台北市重慶南路一段 147 號 6 樓
　　　　　TEL：（02）23719692~3
　　　　　FAX：（02）23317096
　　　　　郵政劃撥：0104479-8 號帳戶

總 經 銷　　時報文化出版企業股份有限公司
　　　　　　桃園縣龜山鄉萬壽路二段351號
　　　　　　TEL：（02）2306-6842

印　刷　　科樂彩色印刷有限公司
初　版　　中華民國 87 年（1998）12 月
定　價　　台幣 480 元

ISBN　957-8273-10- X
法律顧問　蕭雄淋